循肌繪法

精細素描

新形象出版事業有限公司

前 言

　　余作素描研習以歷十餘年，深知一般的素描研習只限光影的研究，餘者談涉較少。然自古典大師決決畫風以來，雖古典大師恣意輕快，用筆鬼斧神工，然運籌帷幄皆在城府之中，外人難窺虛實一二。而其中初學者最難知曉的是方法，而教導最難傳授的也是方法，大師之所能揮灑自如並非一定有高人傳授，其實不外乎天性聰穎，能直悟妙法。

　　王陽明有云：「格物致知」也，畫藝之道雖不盡在「物」，然要「致知」唯有「格物」。而於「心」者為「修」能証，唯証能「心物合一」。對於畫者「了心不了物」或「了物不了心」皆有一憾也。余作此書單於繪畫上作「格物致知」，概「心」者難傳証也，能有機緣或於他日再究。

　　在現代繪畫當中，往往將點、線、面純粹分離出來，單究點、線、面的特性進行理解和分析、進而延伸出許多點線面的繪畫。筆者亦再素描的方法論中，對於點線面多有研究，尤其是線條，線條具有方向性及延展性，筆者運用線條的方向性及延展性創出「循肌繪法」一概念。相信於此在素描的方法論作上能有裨益。

　　當然藝術的範疇既深且廣，以不同的概念所畫出來的繪畫便有不同的形貌。藝術能成其大者不外乎能兼容並緒，能洗鍊方能灑脫。本書先就「循肌繪法」單作示範與介紹，或有幸者來日能再就古典大師以來之繪畫成就再做分析與探討。

　　何謂「循肌繪法」，描寫側重於肌理，利用線條的方向性及延展性表現出物體的張力與運動感，此既是「循肌繪法」。循肌繪法側重於肌理描繪，乃是「實」法。繪畫往往要能「虛實相生」才能有形有靈，然而當知能實方能虛，如同於前所言「能洗鍊才能灑脫」。初學者於「實」法能有洗鍊的功底，日後方能「能實能虛」蕭灑自如。

　　藝術歷史的演進以來，新藝術並非是推翻傳統藝術，否定傳統藝術。而新藝術之所以被認同乃是因新藝術提出以往所未被認知的觀點，此者於藝術的內涵大有裨益。現代藝術家學習藝術很難作個失憶人，或是睜眼瞎子，而對於歷史只單作片面，斷層的理解。因此飽富古今藝術學養是必需的，容納消化是必需的，任何地域性的，斷層性的、片面性的藝術理解往往會讓人有遺憾感。吾等習藝者，知新當不忘溫故，溫故當不忘知新。對於繪畫的理解能融貫古今自然是最好，對於藝術的內涵也要能了解和通澈，余作「循肌繪法」是建立在傳統素描的方法論上的，所差別的是「循肌繪法」是利用線條隨手粘來建立「層」次的。此中虛實余難作多言，請往以下觀知吧！

<div style="text-align:right">

作者　李青陽

2001.6.20

</div>

目 錄

第一部份　概論

第二部份　　解說

第三部份　　作品欣賞

循肌繪法

蕭啟平 題

素描概説

素 描 概 説

　　"素描"是學習西畫的必經過程。早在文藝復興時期的學院即概以石膏等作為學習繪畫能力的方法，因此即有人稱素描為繪畫或雕刻之父。也就是説未經素描的研習過程而能成為繪畫宗師者是前所未能有也。是以今天很多國家的美術學校仍將素描這樣的基礎課程列為教學不可缺少的重要項目。

　　素描並未包括色彩要素，其中以光影列為最重要的研習對象。再則包括形狀、構圖、比例、空間、筆觸、筆法、肌理、動靜及氣韻等種種未能全及。此者皆以具像形體為出發點，描繪的皆是實景空間的種種變化。雖自印象派以后畫家在筆觸上一改過去古典寫實在調子上均勻細膩的風格，但仍以實境空間為限，唯在后期印象派之后實境空間逐漸被剝離抽解，漸漸地走向幻化的抽象空間。

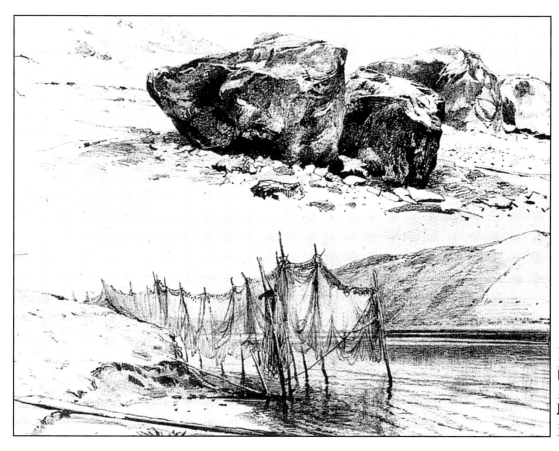

瓦西里耶夫

●瓦西里耶夫作品　　瓦西里耶夫在繪制岩石的時候，適當地保留住線條，藉以喻示岩石的肌理，在調性上的處理亦相當的適當，面積及體積感十足。

凡谷

●凡谷作品　　凡高將自然的肌理以幾何化的風格用線條強烈的表現出來，近觀不知所以，遠觀即能夠強烈的感受到線條所帶來的強烈的肌理及質感。

雖是如此抽象素描仍然是實境素描的延伸，它並不是憑空而有或是毫無章法。因此打下雄厚的實境素描的基礎仍是學習各種繪畫的能力之源。

　　素描乃是學習繪畫的能力之源，最重要的是必須在學習素描的過程中培養幾種能力，第一是觀察力，從素描的訓練過程當中你逐漸地開始反省一切在萬物當中你不會注意的自然形態、肌理、調子，久而久之你的眼睛就像雷達一般絕對不漏掉任何調子。第二是記憶力，看一筆畫一筆那是初習者，一個老練的畫家必須要有記憶的能力。第三是整理的能力。首先必須要有記憶才能整理，因為你心中必須要有影像才能整理影像，運用整理的能力無論實境是如何復雜的畫面都能化整為零，從繁而簡，並且依序排定計劃依次完成，因此我們說一個成熟的畫家還沒畫一幅畫已經在心中畫完一幅畫。而一個初習者往往畫完一幅畫都還不算畫完，其中即此差別。第四是想像的能力，想像原本是一般人或多或少即有的能力，只是你若無前述三種素描能力你無法將想像變成一個畫面。藝術的發展由寫實走向抽象也是因為人類想像力的關系。因為想像力的勃發，人類才有可能體會到各種世界。

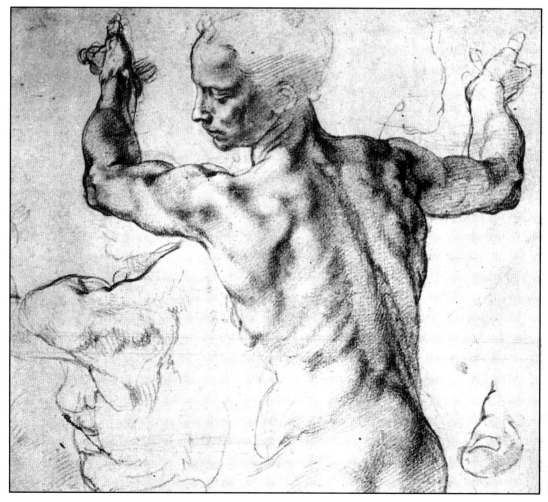

米開朗基羅

●米開朗基羅作品　　古典的畫家大多使用軟筆調,這張作品用軟筆調描寫肌肉陰影的部份是如此地均勻柔和,中色調及暗色調明顯地分立,如此肌肉的形塊方為明顯。

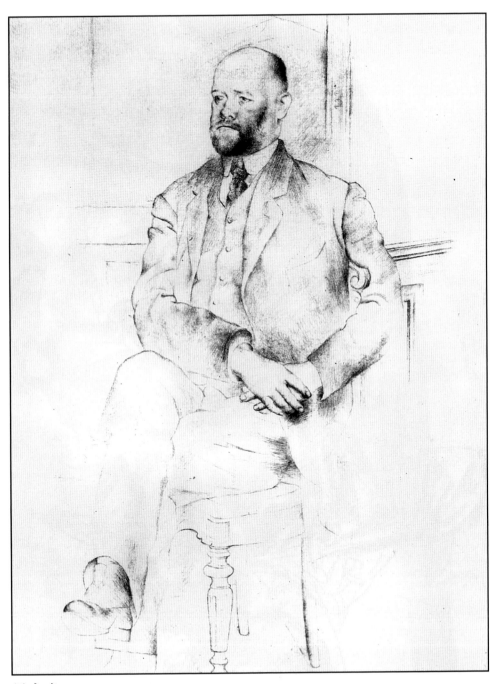

畢卡索

●畢卡索作品　　這張是畢卡索使用硬筆調繪制的作品,仍保留強烈的線感,畫面上我們可以看到留空白的地方是刻意省略的,在調性上的取拾可能不畫比畫好,否則面部的表情即不能如此明顯地顯現出來。

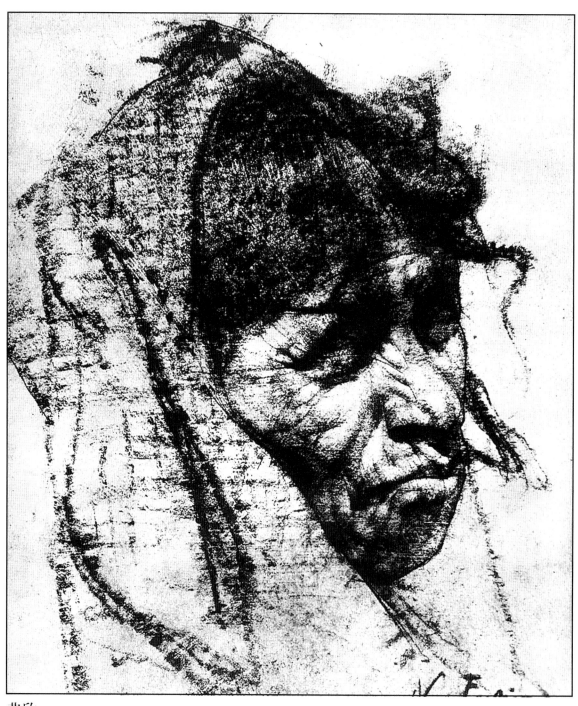

弗欣

●弗欣作品　　弗欣很巧妙的運用線條創造肌理，在頭巾的部份，首先用線條平鋪並擦拭使之留下斑駁的感覺，這紋理似乎正好可以喻示布紋的質地，線條也是他慣用的筆觸，依照肌理的方向繪制使得面部的表情更加生動。

炭筆素描往往是世界上各家學院研習素描的主要方法之一，但是很可惜的是許多學生在學習完炭筆的時候反而被炭筆的枷鎖所綁死，無法將素描的觀念變通於其他各種繪畫上，而一概以炭筆的技法用於其他媒材的畫法上，以至於產生格格不入不能變化自在的問題。我們要了解到各種媒材都有其不同的特性，都沒有辦法可以將一種媒材的畫法完完全全地移植在另一種媒材上。

本書所使用的"循肌繪法"即是一種例子，一般人只是將鉛筆當成另一只炭筆來使用，但是本書告訴你鉛筆有何優美的特性、以及如何運用特性增強你的能力。

●德加作品　　德加在這幅作品很刻意地做出非質感性的斑駁肌理，做這些肌理基本上也需要相當高明的技巧，這在現代藝術中是常被用到的技巧，它使整個畫面調子更為豐富。

●丟勒作品　　丟勒在這張作品中分別使用三種不一樣的材料來畫，中間調使用水彩來畫，暗調子使用深色鉛筆畫，亮調子再用白筆勾勒。這樣地作法使得明中暗三種調性分立極強，體積感及量感十足，明度的配置又極為適當。最重要的是無論彩筆或是鉛筆，丟勒均依循肌理的方向繪制保留住強烈的線感，尤以手部及額部最為明顯，這張作品調性如此豐富，確實是難得的傑作。

德加（法）

德加

丟勒

9

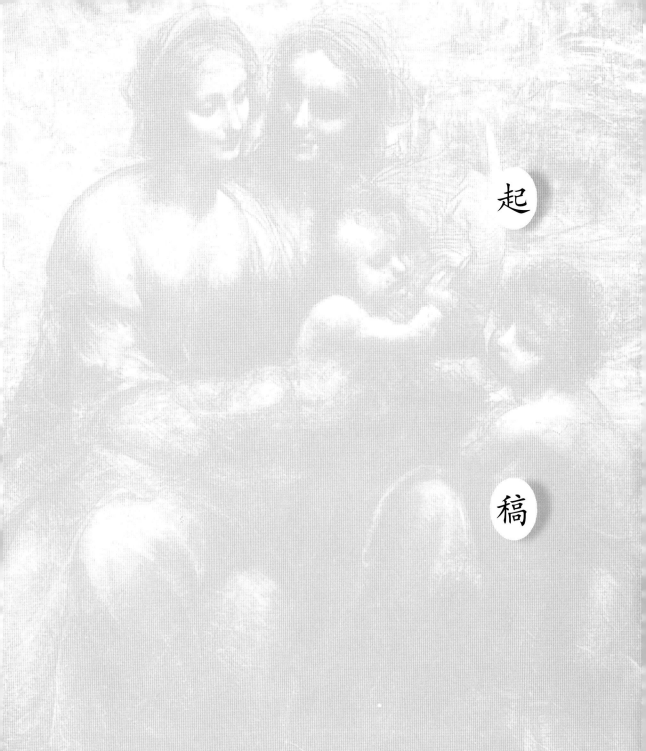

起

稿

起 稿

　　每一種繪畫都少不了構圖,而在寫實繪畫的構圖方法中一定不可忽略了比例以及對稱,所謂的比例是指各部位的大小,粗細比例正確。所謂的對稱是指各部位在畫面中所有的點,比照其他部份的點高低、左右皆正確。例如:耳朵倘使在右鼻尖下二公分,如果畫得和鼻子一樣高便不正確了。

　　在此筆者示範一次構圖的方法,(1)大意構圖——先不要求線條正確,將形體區分成幾個大形態,以最接近幾何形狀的方式快速地將形體分成幾個近幾何形。(2)逐漸描繪細部——將原本概略線條,逐漸地描繪肯定,但仍然以直線做為架構,不斷的比照,大小比例是否不符,高低對稱是否不符。(3)確定最正確的線條——此時將原先不正確的線條逐一地刪去,並將直線改為最正確的曲線。

圖 1

圖 2-1

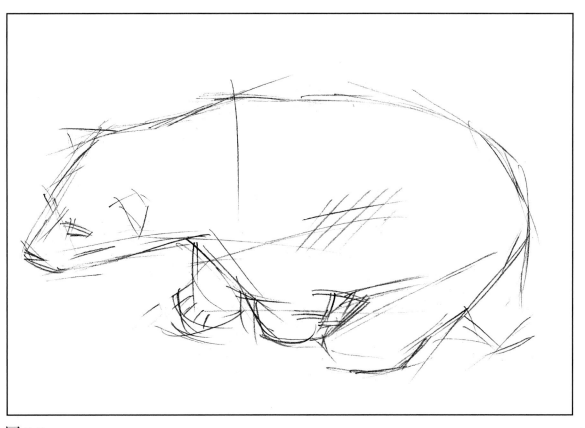

圖 2-2

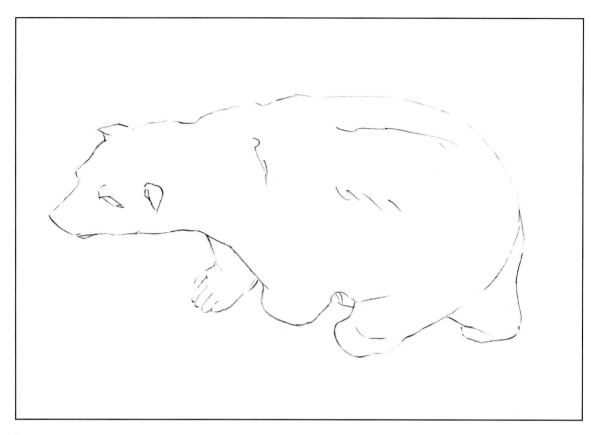

圖 3

　　構圖的忌諱在于尚未捉住整體概略比例即以一點為出發點，初學者忽略整體比例的觀念，即以眼或鼻作為中心出發的基准點，豈不知一步錯，萬步差。前面幾個比例弄錯，后面的全有差池。因此審視比例的重點是由外部整體向里部審視才能捉住正確捉住比例。當然構築線條是可以由中心向外，然而審視定要由外向內才不致忽略整體比例。

紙張的選用

紙 張 的 選 用

在市面上我們可以購買的紙張大致上可分為光滑、粗糙、有壓紋的三種。各種紙張各有其用途,例如光滑的西卡紙可做針筆畫或是圖案使用;模糙紙可做為素描使用;有壓紋的水彩紙可做為水性顏料等使用。

當然我們做素描亦可嘗試模糙紙以外的二種紙,其重點自然是必須克服紙面上的缺點。光滑的西卡紙所畫的線條太過於硬且過亮,壓紋明顯,不易在運筆之間做成"面"的調子,因此必須常使用"磨"的技法,消減線條的不悅感。且完成之后紙面所呈現的反光,刺眼的感覺皆使光滑的紙張不適宜做為素描的用途。

光滑的紙張

粗糙的紙張

有壓紋紙張

光滑的紙張
線條示範

粗糙的紙張
線條示範

有壓紋紙張
線條示範

各類紙張圖

有壓紋的水彩紙也有薄硬、及厚軟的差別。不論為何這兩種紙張因為壓紋的關係皆不適合使作畫面積太小，使得壓紋呈現紙面，一旦印刷壓紋很可能破壞掉原有的畫面，而厚軟的紙張一般壓紋也比較大，作畫時用力過度也會產生筆跡的壓紋，因此較不適合細膩的描寫。

水彩紙所做的渲染效果及鉛筆所做的線條對照圖。

一般碳筆素描使用具有壓紋的一面，這使得紙面更耐於磨損，可以重覆素描不會損傷紙面。然而鉛筆素描若使用具有壓紋的一面、而面積又過小，這使得所畫出來的線條有斷裂的疑慮。因此鉛筆素描較適合選擇平滑無紋的模糊紙。

然而過於軟和粗糙的紙張會使所繪的調子不易凝聚，可適用於磨的技法。本畫的技法大量使用線條的調子，因此不能選用過軟和粗糙的紙張，以致於損傷紙面，或是不易凝聚調子。

粗糙的素描畫質示範

光滑的西卡紙畫質示範

有壓紋的水彩紙畫質示範

筆和其它材料

筆 和 其 他 材 料

　　普通鉛筆依照所顯現的明度而標定成不同的等級，一般市面上可購得的明度可從6B直到6H。軟筆級數越高愈軟，色調也愈深，硬筆級數愈高愈硬，色調也愈淡。而軟筆的明度差事實上是比硬筆的明度差小得多。

　　在各個筆色當中，重壓往往可以超出濃一、二級的筆色，輕劃也可超出各淡一、二級的筆色。因此有人往往使用一種筆色從頭畫到尾，而不考慮到其他的筆色。然而如此往往使他畫面上的明度被限定在某一個層級，並沒有更濃或更淡的明度。

　　在筆者的鉛筆素描當中，除了較淡的6H，或是較深的4B以上較少的使用外，中間的各個明度均會被使用到。因為筆者使用到以線條為主軸的畫法，遇到淡色的線條，不能像使用磨的或擦的技巧，使明度變淡，而必須使用淡色筆直劃。因為使用線條的原故，因此什麼樣明度的畫面使用什麼樣明度的筆色。若是重覆上線條，則線感減少，也就是底色一層層的增加，則肌理的對比相對的減低。雖然不能任意的疊色與修改，但事實上許多畫材亦同樣如此。

　　通常筆者較常使用中間的明度H或F。因為重壓可到B以上的明度，輕劃可到2H以上的明度。若須要更深或更更淡的明度，才改用其他的明度。

　　另外鉛筆的擦試工具則較常使用不傷害紙質的軟橡皮或橡泥，若須要抹平時則使用衛生紙擦試為佳。橡皮越軟越好，硬橡皮倒是可以把它削尖做為一只可削白的筆。

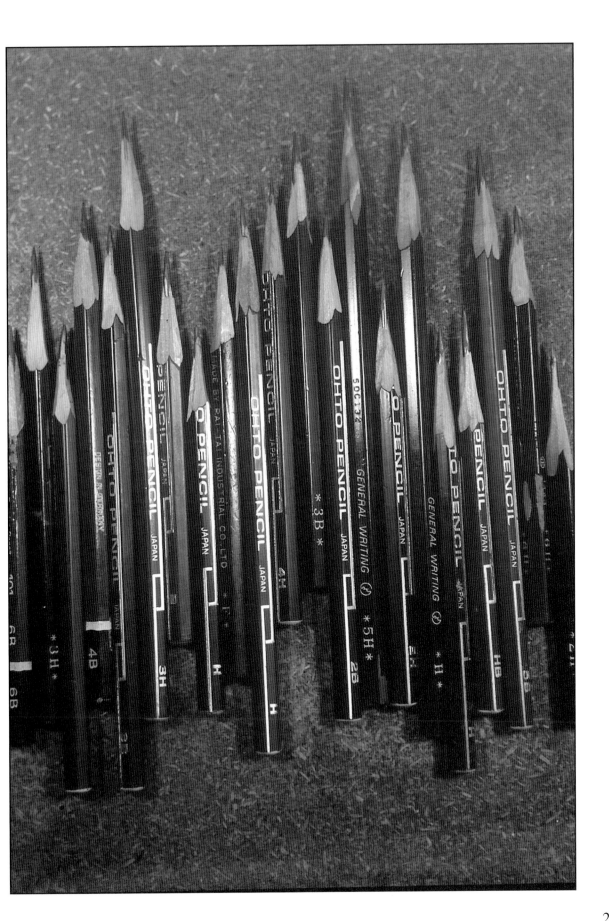

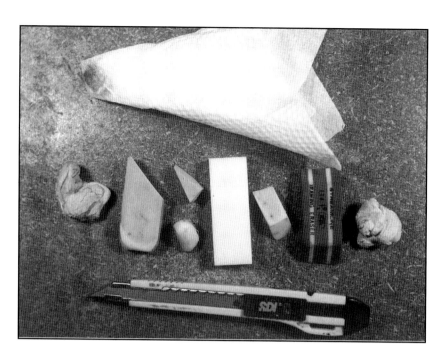

其他材料

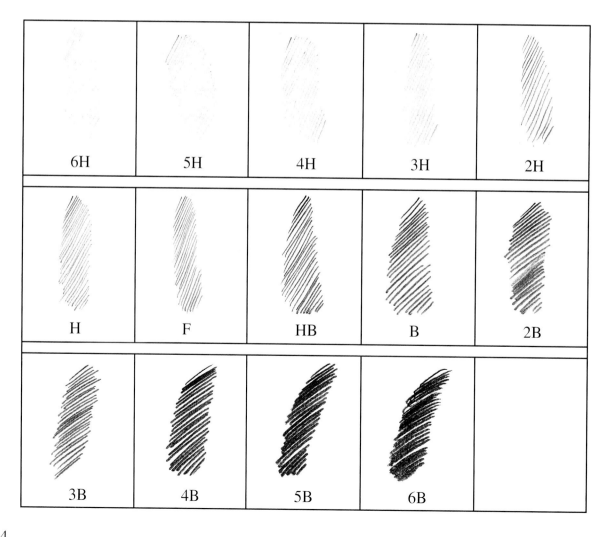

筆觸與風格

筆 觸 與 風 格

　　筆觸是形成繪畫風格的重要原因，而筆法是構築素描明暗原則的基本因素。筆觸形成風格，而筆法同樣的也會形成風格。所不同的是筆觸是筆調的感覺，而筆法是方法及原則，繪畫的成熟與否端看畫者對于他所用的筆法了解與體認多少而定。關於筆法可分為點、線、面三種於后有詳盡的分析。

　　鉛筆的筆觸基本上依照筆的明度以及紙張的粗細而有不同，大致上H明度的筆觸較硬，而B明度的筆觸較軟。堅硬的筆觸感覺炭粉在紙面上似乎很牢固，並且可以再細分各種明度，而軟的筆觸則有炭粉似乎要在紙面上掉落的感覺，並且也較難再細分明度，因此這也是筆者為何比較喜歡使用硬調子的原因。

硬筆　　　　　　　　　　　　　　　　　　軟筆

硬筆和軟筆調子差別比較

　　炭筆畫若要使調子變硬則必須要將浮於紙面上的炭粉擦掉，只留下着於紙面的炭粉，若要又硬又黑則必須又上又擦幾次，才能使暗面部份有堅質感，不至於因時間的久遠而使炭粉掉落。

至於紙張對於筆觸的影響，粗糙或是有壓紋的紙張往往會使得紋路浮於紙面上，影響筆觸的感覺。但也有許多畫家會選擇紋路較好的紙張使用其紋路刻意浮現於畫面上制造一些效果。

粗糙的紙張所畫出的調子較軟，一般專業用的素描紙使用較粗糙的紙張，也有人將馬糞紙、牛皮紙甚至白報紙、國畫用的棉紙等類作為素描用途，無非因其有粗糙、易于磨平等特性。

光滑的紙張如西卡紙或銅版紙等，一般不作為素描繪畫用途，西卡紙則作為制圖或圖案使用，然而比西卡紙稍微粗糙的道林紙作為素描用倒是挺適合的。

有壓紋的紙張耐磨，可以耐久素描，而壓紋往往也會浮現於紙面上。作為素描用紙也可以適當，但不若純素描紙容易塗平。

每一種繪畫用的媒材都有他獨特的特質,這種特質是以表現出其他媒材不能做到的風格。也正因此我們能夠很快而且清楚地辨認出某畫是由某種媒材所畫的。僻如水彩它所做的渲染效果是油畫顏料做不到,而彩色墨水所做的渲染也與水彩不同。

因此我們也可以說鉛筆也有它獨特的特質,這種特質是和碳筆不同的。第一,鉛筆它是一種硬筆,着色之后不似碳筆粉會掉。第二,鉛筆被廠商制造成多種明度的區隔而碳筆沒有。

針對碳筆的特質,一般大致都是使用"磨"和"擦"兩種技法,而鉛筆除了這兩種技巧尚且可以使用直接壓的技巧。所謂"壓"是指直接畫出線條出來不再"磨"或"擦"。

以下筆者再詳細解說這兩種畫法的觀念技法以及不同之處。以便讀者清楚這兩種畫法的技法與觀念。

1.先用較淺的底色鋪底,線條明顯。

3.可以同方向重復,亦可斜方向重復,斜方向重復則線條方向性消失,形成一個面。

2.重復其方向,加深筆色,重復之處線條相形之下亦消失。

4.可以在重復交錯之后,將底抹勻,於是則形成一個平面,此時又可以在平面上加上線條。

1.使用軟筆在塗抹時即仔細塗抹成想要的調子，有些人習慣塗得較為精確，甚至即便不再用擦法修飾。

2.將調子磨均之后即便呈現較為平整及堅實的調子，但是此時筆調消失，並且較為模糊，通常作為底的步驟，應當要再繼續做上調子。而此步驟即為磨法。

3.磨均之後再用橡泥或橡皮擦拭，擦時可以擦均或留下筆調，相同於鉛筆橡皮也可以是一支筆留下筆調。

4.此時缺乏鉛筆調，可以再加鉛筆調，讓三種調子融合，而調配之間得要適當才能得到一張絕妙的素描作品。

光與影的作用

光 與 影 的 作 用

　　我們人類的眼睛乃是因為光線的照射才能看得見物體,因此光線本身即是我們研究觀察的最重要部份。凡是有光的照射即便會產生陰影。光及影即形成我們判斷空間的重要依據,而對地光影的描繪也是表現空間感的最佳寫照。

　　光及影本身除了是空間感的依據之外,同是也是我們感受到量感的重要依據,僻如我們用強光照射一六角體,此時六角體的正面完全呈現成一個平面,此時我們會錯認以為六角體只是一張平面的紙。唯有在側光的時候才能顯現出其立體感來,也就是說光影是顯觀量感的重要原因。攝影界有一句話:"天空中只有一個太陽"。意思即是說在自然界中只有一個光源。因此燈光師在打光的時候,除非是要特別制造非自然情況下的魔幻光影效果,否則一定要了解到主燈只能一個,副燈的光源不能強過主燈。

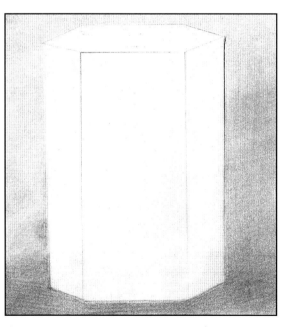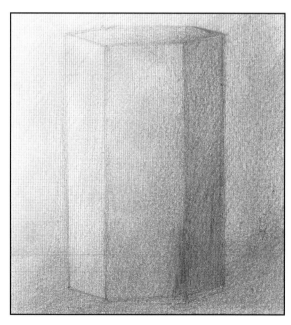

在强烈的直射下,六角體呈現一個白色的平面,唯有在側光的情況之下,才能出現物體的體積感。

同樣的素描習者也要能了解到天空下自然光源的道理,然而在畫室當中往往不是呈現很好的自然光源的狀態。因為畫室左右有很多窗戶,上面又有很多日光燈照射着,因此使得石膏像顯現出混亂的光源。經驗老道的老師即便會用黑布遮住另一面窗,並減少日光燈的數量,使光源盡量集中統一,使石膏呈現出最好的光影。

而初習畫者在接觸到你所素描的石膏像或景物時,首先最要緊的事即是分析光源,在光線都清楚了之后你自然能夠明白景物光影變化的原因。然而有很糟糕的是你所素描的對象不是最好的光影,此時即便要依自然光源的原則,刪掉不必要的光源,使其呈現最好的立體感。

當黑白對比過大時則會失去調和的美感而產生不安感,明暗太接近則又失去量感。因此這中間的選擇則有賴習者的喜愛與智慧。有些畫家的畫風總是一片清清淡淡的,但也有總是畫得一片漆黑,因此我們難以以個人的成見介入個人畫風的選擇。

當黑白對比過大時,則會失去調和的美感,因此較常以吸引觀者目光作用的配置之用。色彩傾向兩極的色調表現感都較強,唯有中間色調才是柔美的色調。

當黑白對比接近時，色調柔美，但是失去量感，而畫面趨于統一，沒有強烈的衝突可能較不吸引目光，但是畫家可能並不以此為作畫的目的，浪漫的情調才是他想要的。

　　光線照射到物體則會有直接受光部份，側光部份、背光部份及反光部份的差別，直接受光部份是與光源成一直線的部份，反光部份則是來自于其他個體的反光，可以照射到任一部位，因此反光極有可能使得物體光影呈現極為混亂的現象，同時物體若是可折射的物體的話，反光部份即會折射出另一物體之影像。

　　在室外我們不太容易可以感受到光線的明暗帶給我們遠近的感覺。通常在光源的射線與地面平行，並與視線呈一直線的時候我們可借由明暗感受到遠近的感覺。當光源從遠處射來則遠處較亮近處較暗，當光源從近處射出去則近處較亮，遠處較暗。許多畫家經常刻意制造這樣的光源借以使畫面有強烈的遠近感，並且主副關系明顯。

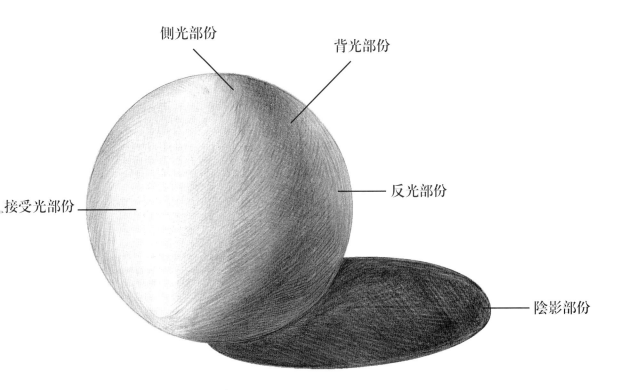

側光部份

背光部份

接受光部份

反光部份

陰影部份

球體各受光部份關系圖

在光源直線與地面呈平行時，即能够很明顯地感受到明暗所顯
現的圖象意識，這種明暗所顯現的遠近差別，往往是畫家刻意
想要顯現的效果。

列賓

列賓這幅作品是在處理空間的光影上極為適當的一幅作品,因為明暗的顯現適當,
因此空間感也極為明顯。倘若明暗配置並不適當,空間即便有錯亂的感覺,無法顯
現空間感。

局部繪法

局 部 繪 法

　　一般說來習畫者必定經過石膏素描這種研習繪畫能力的過程，當繪畫能力習成即將此能力表現在油畫、水彩等各式媒材上。然而我們發現。一但到了專業創作表現，所使用的技法便不僅只限於當初碳筆技法所使用的層層疊疊的技法。

　　各式的繪畫，各類的技巧，可以說是種類繁多。但以繪畫的過程來說即可分為以整體為一單位的整體繪法和以局部為一單位的局部繪法。初學者所習的碳筆素描即是標准的整體繪法，自始至終、自淡至暗，皆以畫面整體為一個單位，不斷地比較修正而完成一幅畫。而局部繪法由畫面的局部畫至畫面的另一個局部，一個局部完成了之后即便完成了此一部份。如此一來即便沒有比較修正的機會，因此必須依靠畫者在着筆之前即在心中規劃好各部明暗的配置，着有定數才落筆。因此這樣的能力對於初習者較為難能。

　　有某些畫材較難做修改，或是細密繪畫要求極度的精密細致，大多采用局部畫法。其優點是容易做到精密細致，容易表現質感。而缺點是整體明暗容易失當，不易表現空間感。本畫之畫作皆是以局部繪法完成，乃為表現繪畫另一途徑，同時也是許多人所共同采用的一種方法。

　　選擇局部繪法大概可以有二種方法，一是以自然形態做為區隔，二是畫格子做為區隔。一般說來除了大型的廣告畫難以在狹窄的空間做畫，或者是非常大而且並無明暗的統一性肌理，因為沒有自然形態可尋，因此便有格狀做為區隔。而在一般大小情況下則以自然形態做為區隔，所謂自然形態是指自然形成描繪個體的物事，僻如：人的身體可分成頭、頸、軀幹、手、腳等。而頭又可細分為頭髮、眼、耳、鼻、口等做為獨立個體進行描繪。又如畫一些靜物即可將各個靜物視為一個個體，一個壺又可將壺嘴、把手、蓋子、壺桶視為一個個體。如此將眾多的局部組織起來即成為一個畫面。

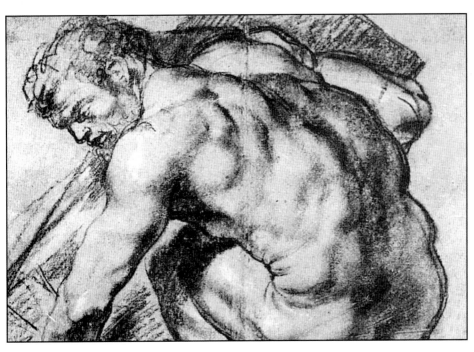

炭筆是一種極容易修改的材料，一般做為初學素描的材料也是因為
它極其容易修改的特性，也是因為這樣的特性，炭筆所用的方法即
便是整體繪法，以一整個畫面整體為一個單位，逐部完成。

傳統的廣告
看板以手繪
制，將其分制
成數塊，作格
狀分布，繪制
時將原圖分
成數個方塊，
等比例放大
繪制。

對於無一定
形狀的肌理
圖形，也可
以使用畫方
格的方法，
確定形狀。

　　局部描繪法並不上統一的底色，而分開上底色的。沒有太多的機會可以比較修改，因此在做畫前可將明度預先排定五個明度，即是最亮、亮、中灰、暗、最暗，或者是七個以上的明度。在心中預先演練一次，或是起草於另外一張紙上。將各明度所用的筆色預定，再進行作畫。例如：最暗—1B或2B，暗—1B，中灰—HB或BH，亮—2H或3H，最亮—4H或5H。如此筆色限定之後即不會出現紊亂的局面。例如暗色輕劃，或是亮色重劃，以致於產生壓紋。

　　在用筆中，力道的適當是很重要的，若是要表現鮮明質感，則施予較強的力量，使線條明顯，若是要畫面柔和則施予較輕的力量。

質

感

與

肌

理

質 感 與 肌 理

　　我們在自然的情況之下,均會經由視覺強烈地感受到周圍物體的質感,但是經過繪畫之后我們很少能夠再感受到畫面所呈現的質感。由此可見表現質感是如此之難。

　　所謂的"質感"即是物體表面的肌理帶給我們質料上的感受。

　　當然,一幅好的畫並不一定要清晰明確的交代質感。就如同印象派畫面柔和優美一樣受到大家的喜愛。但在我們研習素描的過程,的確有實在研究質感的必要。

　　這其中重點在於各式各樣材質的肌理明顯不同。如果你能夠仔細體會出石膏做的手與真實的手有何不同,或者臘制的水果與真實的水果有何不同。你便能真實地感受質感而繪出質感。

　　於是我們從研習的過程中得到經驗,某些物體質感光滑,某些物體質感粗糙,有些則有反光面。因應各種不同質感的物體則應當有各種不同的筆法做為表現。至於以何種筆法或技法表現,讀者亦可以多加思考。就如同某些畫家一樣,自己的技法將會成為你的注冊商標。

　　以下是對於各種素材質感的變化以及筆法的詳細解說。

(一)木頭—各種木材在木心的部份變化並不多,而在外表的樹皮上卻有很大的出入,有均勻分布有糾結成塊有如錢狀,樹木的外表大都極其復雜,調子非常豐富,並且大都有非常明顯的樹木纖維,因此在畫時以線條來畫是最適當不過了,並且點、面都可以能需要用得到。

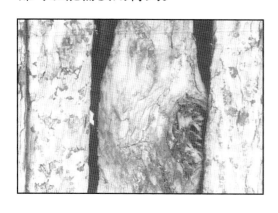

(二)岩石—岩石一般皆有錢狀或線狀坑洞。但相形之下線感是較少，大都要用面的調子重疊，而面的調子又十分細微，因此畫起來是十分辛苦的。當調子很小的時候也可以用點的調子來畫，制造出其斑駁的感覺。

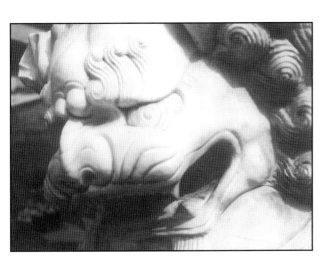

(三)不鏽鋼—不鏽鋼是一種反光性極強的金屬，因為强烈的反光使其調子黑白極為明顯並且混亂，並隨其造形形成流線形流布，其塊面很像水的流布感，面與面之間明度差清楚明顯，並且一定有從最暗漸層到最亮的調子。畫這樣的束西線的調子很難保留，點的調子更難。畫時可用並排的線組成面的調子，並且不斷重疊使其均勻，還可用橡皮擦擦出其光澤。

(四)鏽鐵—鏽鐵因為生鏽的原故已經失去了其應有光澤,其調子同樣的也是斑斑痕痕有如一塊爛布或腐木一般。其累積的鏽有如粉狀,斑紋也十分豐富,因此畫的方法可以近似於岩石。只是其鏽粉的調子是極其細微的,可以在畫成面的調子的時候用橡泥擦試,再用衛生紙擦使炭粉顆粒自然形成調子,如能盡量使紙張的粗糙感浮現,則其鏽粉的感覺自然出來。

(五)銅—銅器類其反光的光澤較弱,似乎只是其本體的明暗,而調子也有很多是由暗而亮的漸層。在一般的燈光下也會有較大的明暗差,這是反光物體的特性。在畫時可大多用面的調子重疊,銅器時常會有刮痕,因此亦可保留許多線的調子,或刻意保留線條,增加畫面的動感。

(六)布—布料都是有纖維的，但是其纖維都是十分的細，要一條一條畫出纖維是不可能的。因此在畫時只有很智慧的在面與線的調子做取捨，用線來畫但却輕微的擦試，使其線條似乎細微到看不見一般。另外許多結毛球的毛料，也可以使用點來畫使其布的表面上增加立體的感覺。

(七)玻璃—玻璃器皿是一種透明的反光物，在尖銳處呈反光，在平面處呈透明可以看見背面的東西。然透明可分成全透明和半透明兩種。全透明則必須是全透明的玻璃並與視線呈90度方能完全看見背面的物體。若是側面的角度則是反應側面空間的明暗。玻璃器皿明暗變化快速復雜，必須使光線固定后才能仔細刻畫，畫法可用不鏽鋼的方法來畫。

(八)皮膚—人體的皮膚是一種有生命的物體,包裹了肌肉和骨骼之后,則展現出了浮凸的骨感,肌肉的結實或是豐腴柔軟的感覺。描繪時肌肉、骨骼、皮膚三位一體都必須顯示其真實的生命力。人體的皮膚有許多毛細孔和皺折,因此在畫時亦可畫出一些線感。即使是面的調子亦依循肌肉的生長的方向使其產生線的方向性,使其成為具有線感的面。畫女性的豐腴柔軟的感覺則大多使用均勻柔和的調子,並且減少其明度差。

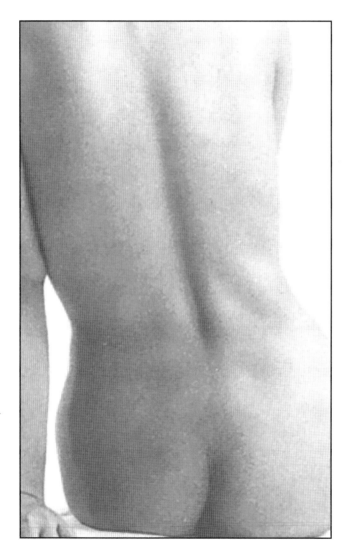

　　質感在視覺上說即是物體表面上的肌理給予人在質料上的感受,當我們無法觸摸物體時,只能憑借着肌理去猜測它的質料。質感是素描一項很重要的部份,並且對於不同的質感也必須要有不同的筆法處理,筆法成就調子,形成風格,也創造出質感。對於筆法如何使調子凝聚,如何使調子擴散,如何形成肌理,形成動線,在本書以下各章節示範中亦不斷的有介紹。

組成描繪筆法的三種基本因子

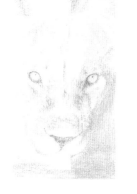

組成描繪筆法的三種基本因-

在使用硬筆類為媒材的技巧當中，我們較宜使用"筆法"一詞形容。因為在用筆的風格中，不同的用筆原則形成不同的形貌。而顏料類的媒材則適合以"技法"稱呼，因為很多種技巧是與用筆無關的。而組成硬筆類筆法的基本因子，筆者將其概略分為三種，即是以點、線、面作為區分。

(一)以"點"為基本因子——這一類以針筆點畫最為常見。若要繪成彩色可使用沾水筆沾彩色墨水或顏料使其成為彩色。過去秀拉的點畫也成為此一類繪畫的代表。

畫點畫很容易使得初習者失去層次，亦即濃淡層次失次，而使得畫面雜亂無章，畫面模糊一灘。這與碳筆畫容易失次有異曲同工之妙，因此必須要有"面"的觀念，使調子容易凝聚，易形成量感。

秀拉的點描畫作品
使用各色的點，混合成
另一種顏色，故可知點
可以組成面。

散亂的點畫效果

以面作為觀念的
凝聚的點畫效果

(二)以"線"為基本因子——這一類繪畫較早見於聖經的插圖畫，因為版印技巧上的限制，而必須以線條刻繪。而后來則常見使用鋼筆、針筆、沾水筆等硬筆描繪插圖。一般紙鈔上肖像畫即是明顯的例子。此種繪畫線條或有重疊或有不重疊。重疊則形成明顯的"面"感。不重疊則肌理感強烈，必須循着肌理的方向描繪，遇到平坦的面積，則線條排列濃淡整齊不能失次。

同時我們也可以做一些變化，以各種不同的形狀作為組成因子，便如以△、○、十字或者其他的形狀為單位描繪。如此一來在觀念上即形同點畫，所遇到的問題亦如同點畫一般，容易混亂是共通的問題。

在本書的畫當中，大多以線條組成。其性質與不交錯的鋼筆畫有共通性，適合描繪肌理極為復雜的題材，在其觀念上於后有詳細陳述。

49

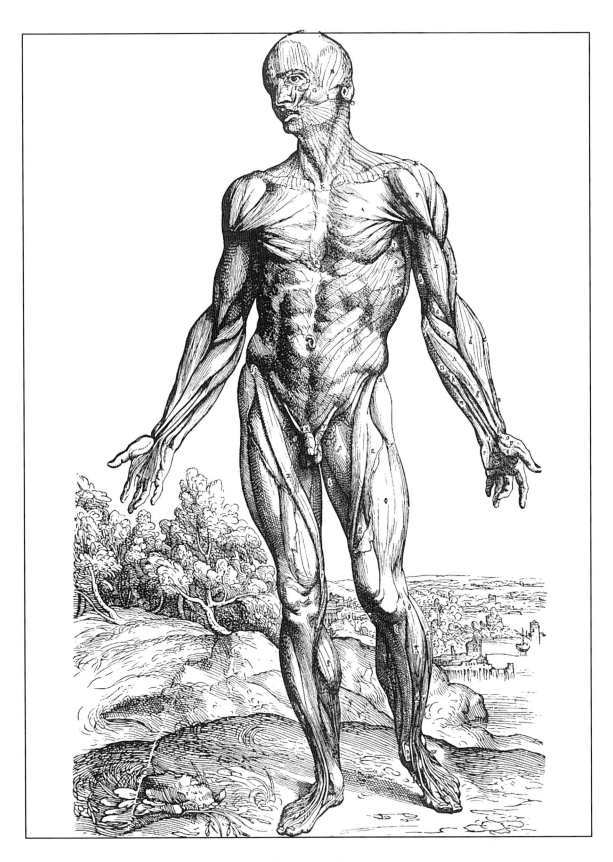

以線作畫圖例　　安德列亞斯委塞列斯作品

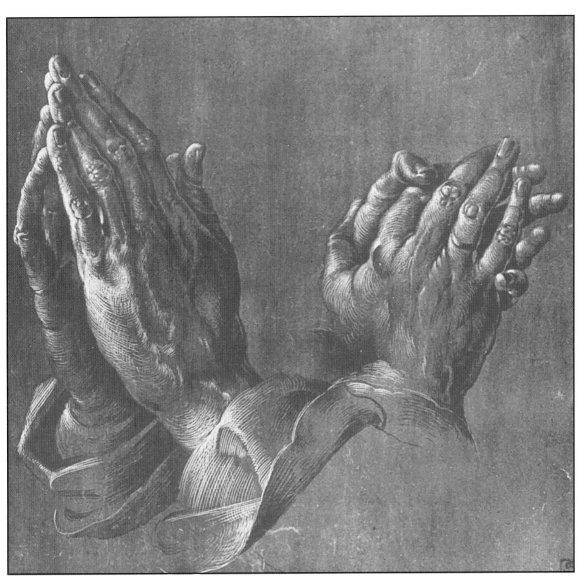

以線作畫圖例　　丟勒作品

(三)以"面"為基本因子—這一類畫法普遍適用於各種繪畫。尤以寫生素描特別強調"面"的觀念。借以強調"體積感"。一般以面為主要的調子，再輔以漸層或是線條做為描繪質感的手段。

自然可以理解的是，素描不可以完全由非常晰利的面去重疊組合，如此一來所畫的東西都會像角面人或是機器人。角面人只是幫助初學者分析面的層次的輔助學習題材。不可以一直停留在這里，以至於畫任何東西都成為塊狀物。

理想的情況在明、暗兩個調子之間必須要有漸暗或漸亮的中間調子連接。漸層的調子多則使畫面呈現柔和的調性，漸層的調子少則畫面呈現清晰、剛性。

在一般自然的情況之下，有些光影會呈現晰利的明暗分明的調性，例如強光之下的陰影。而大多情況則呈現柔和層次的調性，有些時候在為了更強調量感，將自然光下同一平面的調子再做分割，如此一來若不能正確的反應光源，或是分割的不合理、僵硬等，都會使畫面錯亂產生失次的現象。

以面作調子圖例

虎

本幅作品之實景呈現出較為柔和的光線，多部地方所呈現的調子並不十分清楚，並且主題呈現在背光的陰影區，若是依實描繪雖然會使畫面有柔和之美，但卻使畫面缺少活躍的生命動力。因此在描繪時必加強實物質感的描繪使其毛发的質感更為清晰，為活用線條帶給畫面的動力。

　　因為背光的關系使得實景的亮面並沒有明顯的反應出來。這時我們必須將它補強，使他具備完整的具體形態。

　　眼睛乃靈魂之窗，因為背光的關系使得老虎的眼睛失去了光彩，如何恢復老虎神氣活現的靈氣也是描繪時必要注意的一環。

　　①初步起稿時以接近幾何形態的構圖隨意為之，盡量將畫面分解成數個幾何形的組合，用筆可以大膽輕快。此時考慮畫面主體占整個畫面的比例是否恰當，不要一開始即在某個部位畫出具體造形的形態。

圖 1

　　②當架構大致確立之后，這時我們以虎鼻為中心支點向外擴散描繪出真實的形狀。

圖2　　　　　　　　　　　　　　　　　　　圖3

　　③此時描繪的線條已漸漸改為曲線。然而曲線線條容易失之率性，因此每一部份當亦步亦趨求其正確。

　　雖然以鼻子為中心支點為比例向外擴散，但是當頭部大致形態完成時反而發現鼻子本身的比例太短，於是連支點本身的鼻子也做修正。

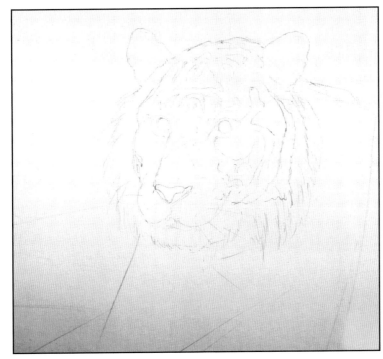

圖
4

④描繪時不斷比照額部、鼻子、左右頰、下巴的比例，此時注意外圍的比例向內審視。描繪毛发的線條雖是不定的形狀，但却定要有標示比例的功能。

⑤頭部的形狀既以確立，在描繪身體時當要注意其身體的姿態。身體的姿態會產生一種意識性的語言。例如我們在遠處看不清楚其臉部表情時，憑借着其身體的姿態可以猜測得到人物的情緒以及心思。所以描繪寫實的作品，身體語言在畫面中傳達意境占有着極其重要的地位。

以本圖為例，老虎的頭部低於頸部，下巴微微上揚，眼光目視上方，在休息當中仍然虎視耽耽地注意目標物，並且有隨時蓄勁待發之舉。而目光集中，似乎已露出敵意。故因此描繪一個展現生命力，使其靈躍於紙上的人物或動物，在肢體、骨節之間所表現的意象必須多用心思。

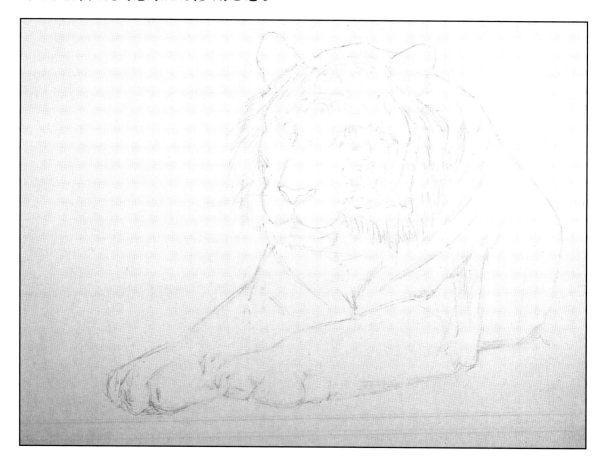

圖 5

⑥在做整個明度上的計畫時，整個主體明度偏暗，於是我計劃將整個主體的明度平均提高到 1.5 個明度，並且決定選用 H 做為中間色調的標准明度。

習慣上仍然以虎鼻做為出發點，並確立明度基准以做為其他各部位參考。

使用線條的畫法，並不同於碳筆素描可以很容易地修改明度，因此明度的計劃一定要在心中全盤計劃好，並沒有讓你作不斷修改機會。

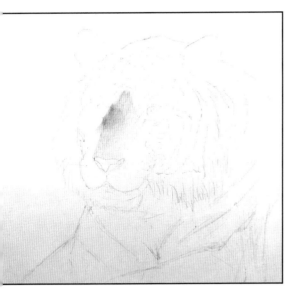 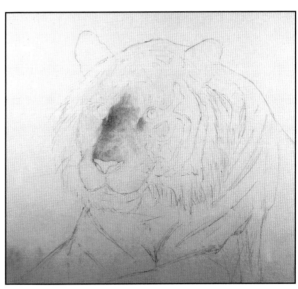

圖6 圖7

⑦在處理時有些部位則留下線條，有些部位則是做平面處理。原則上仍必須做底(有時則不必)。通常還是會用到層層疊色的做法，這與碳筆素描相同，所不同的是碳筆可以修淡，在此便較困難。

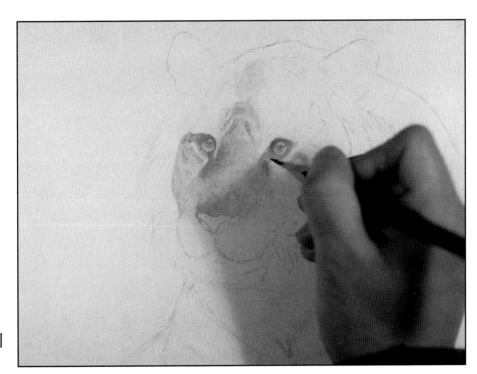

圖
8

⑧線條的方向則盡量與毛发肌理方向相同,描繪眼睛時則不斷檢視兩眼交叉所形成的神態。往往一些細微的錯差即會產生怪異的表情。

⑨老虎的容顏由頭部所形成的質感皆是由短毛形成,因此描繪時多由短線條描繪而成, 有時甚至以點的形態出現。

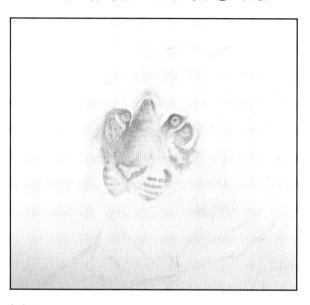

圖9

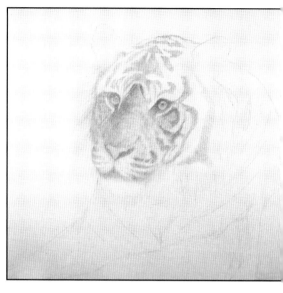

圖10

10.描繪時雖然通常都是由最淡的底色先畫, 但是有時也會因為方便把最暗部份先畫出來。例如在此先把虎紋畫出來以利定形,因此形成中間色調最后畫的情況。

11.底色再上第二次將大致上的明暗表現出來。

12.整體臉部的身體形狀雖然已大致完成, 但是在部份模糊的地方仍應當加强其調子, 使實體的量感呈現出來。

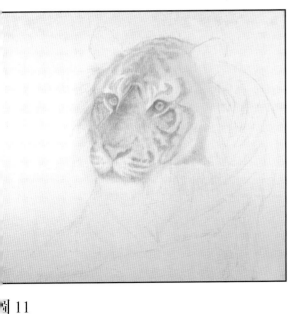

圖 11

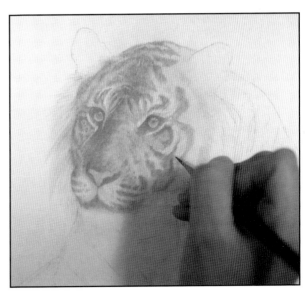

圖 12

13.增加量感可以在明部與暗部兩方面擴散增加，也就是說雖然實景或是目視見不到的調子，我們仍然可以依照肌理的變化及光源照射的方向，把調子描繪上去。

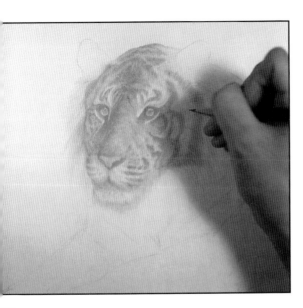

圖 13

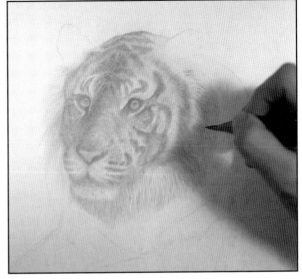

圖 14

14.毛发是一個非常困難去描繪的部分，因為他是一個變化不定的形狀，如果用描繪固定形狀的方法一筆去畫定它，必然難捉其形。因此在此便使用邊擦邊畫的方法，在邊擦邊畫當中理出層層交疊的層序。

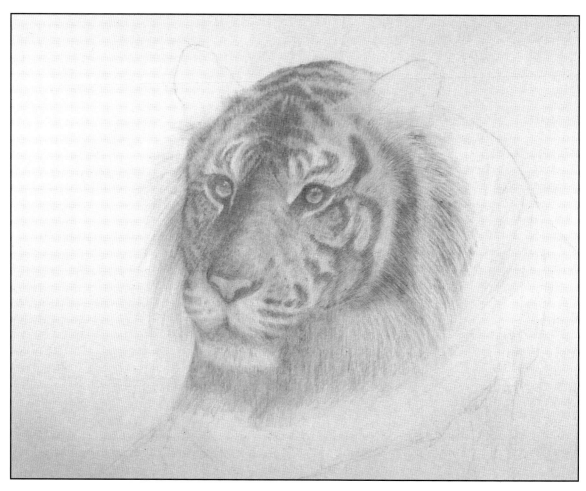

圖
15

15.鬃毛的下方與一塊大塊的陰暗處相連，也就是說毛發是在陰影下反光顯現的。這樣的形態由暗而亮，如果要用一般的畫法由亮而暗描繪的話自然會感到多方制肘。因此改采用由暗而亮的方法，先將頭部底下的暗面均勻地繪出再擦出毛發的紋路。這就是橡皮好用的地方。

16.調子用重復交义的方式加深，並且用紙張把它塗均，這中間使用不同樣的筆，不同樣的紙，不同樣的力道，都會感覺到不同的調子，我們要的是堅實的調子，因此使用硬的筆重復塗黑，而不使用軟的筆一次塗黑。

大致完成之后再做一些整體調子的修整，補強一些地方的暗度。

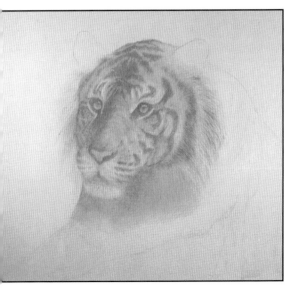 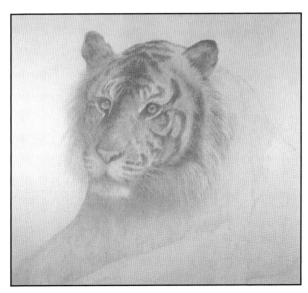

圖 16 圖 17

17.在其他諸畫作中，筆者往往留出深刻的線條，並且也没有上底。而這張一則没有強光産生強烈的肌理，並且為大片的陰影所覆蓋，層次較為柔和，因此在技巧上仍使用傳統的上底，層層疊色的地方相當的多。整體部分上了底之后要再做層層修飾的工作。有些地方使調子消失了，有些地方則加深其調子。

18.大片均勻的暗色調，需要相當厚的底。如今把身體當成一個部分來畫，因此在上底色的時候可以全部一起上。於是你可以發現上底色的技法即便是傳統上炭筆的著色技法。這一張兩個部分使用兩種方法，完全是基於時間上以及表現需求上的考慮，從其他的作品上讀者亦可發現基於完全不同的表現需求，筆者往往使用到完全不同的技法。

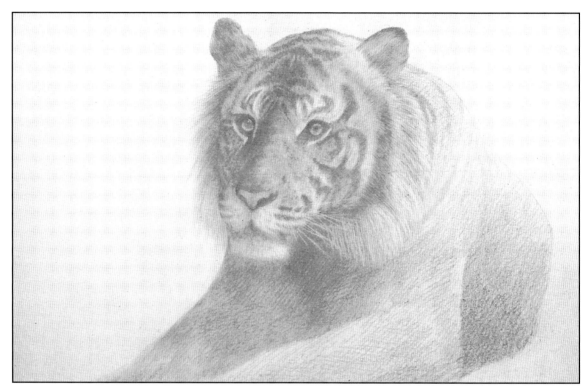

圖
18

19.磨均時為使調子看來堅實，因此要把它磨得很平，要把所有的筆觸磨掉。

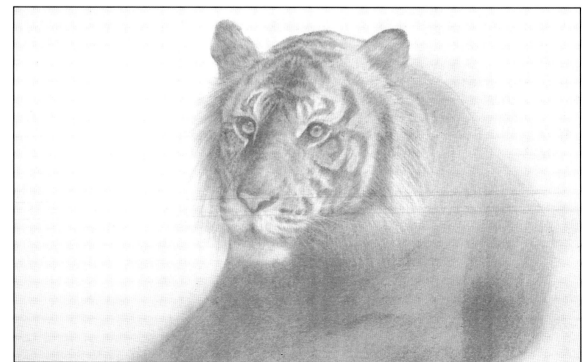

圖
19

20.磨勻后再用擦法擦拭，使其呈現出最接近的明暗。各位可發現一般的素描往往是到此為止，重點只在描繪光線之下所顯現出的明暗。而我的畫法則是增加對於質感以及肌理的描繪。在過去古典寫實的作品中，畫家雖然也做質感的描繪，但往往覆蓋在濃重的光影之下，且不明顯。

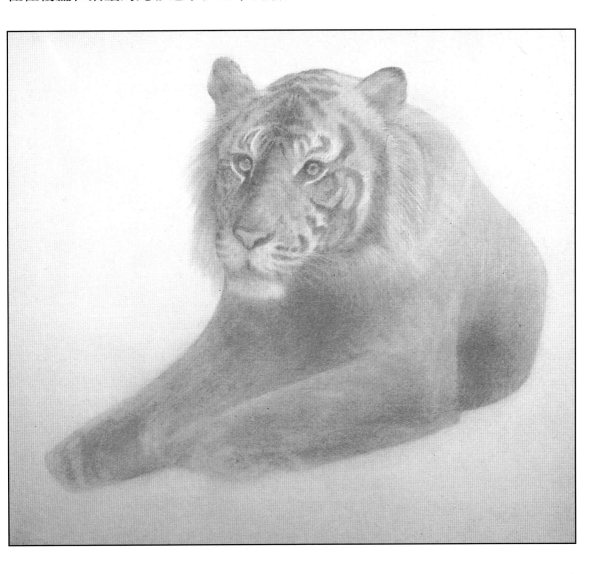

21.一般說來人類的眼睛見到較近的景物會感覺到清楚，較遠的景物感覺到模糊。因此畫家常用清楚模糊的差別來表現空間感。同時景物若是被一大片陰影所覆蓋也會將質感、明暗覆蓋在大片陰影之下，產生模糊的調子。通常在正面有強烈的光線的時候，即不容易產生大片陰影，再加上所描寫的景物如距離很短時則清楚與模糊的差距即變小。因此當畫家要表現質感的畫面時必須選擇這樣的實景表現。

本圖實景因老虎身距不算很長，因此清楚模糊的差距並不是很明顯，雖然有人認為應當加大這中間的差距借以表現空間感。但筆者認為實際的差距即便有相當足夠的表現空間。在此我們發現足部的地方因為是近景的關系，同時又暴露在光線中，因此顯得清楚，同時反差也較大。因此將前后的差距表現出來，即能得到較好的空間效果。

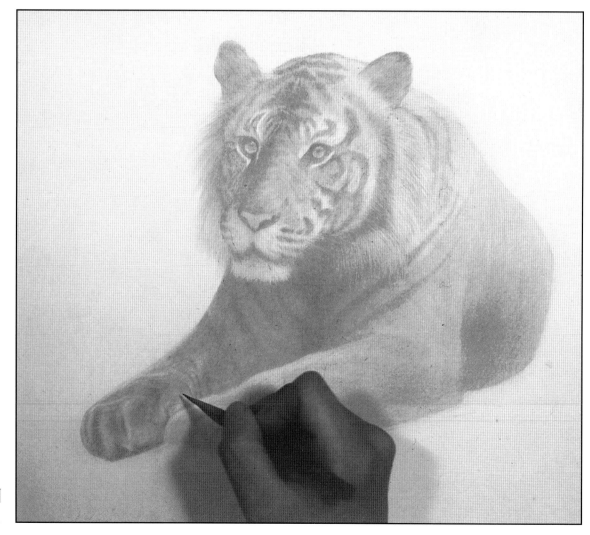

圖
21

64

22.當整體大致完成之后，事實上仍然有些位置的明度差仍需修改。這中間修改的幅度極小，是用3H的筆作修正，修改的依據無非是以互相比對為准。因為並非依照實景明度作畫，因此如果不知不覺中按照實景的明度去畫，可能與其他的地方就會產生突兀的現象。

一般認為中間色調是最優美的色調，因此當繪畫的主題被一大片黑暗所占據時，即需要提高整體的明度。

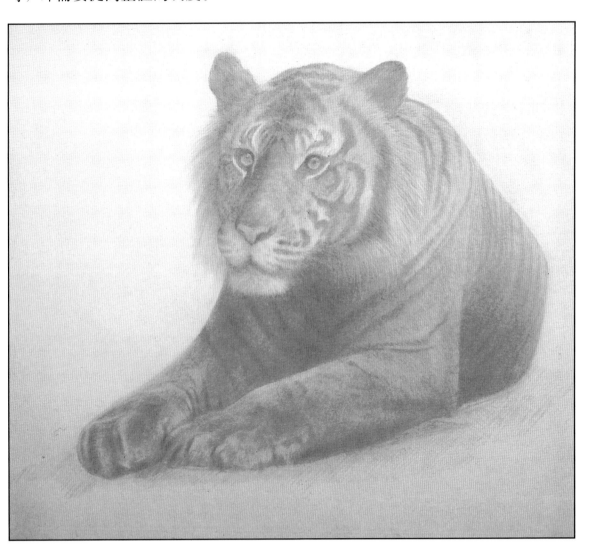

23.描繪背景時采用重點式描繪，一來增加留白的變化，二來減少背景搶走主題的視覺，減少背景的效果使得主題突出，這使得我們原意單就主題發揮的意圖明顯。

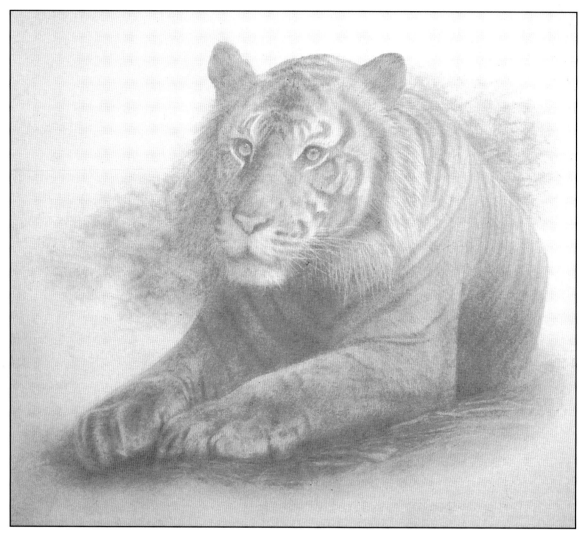

圖
23

66

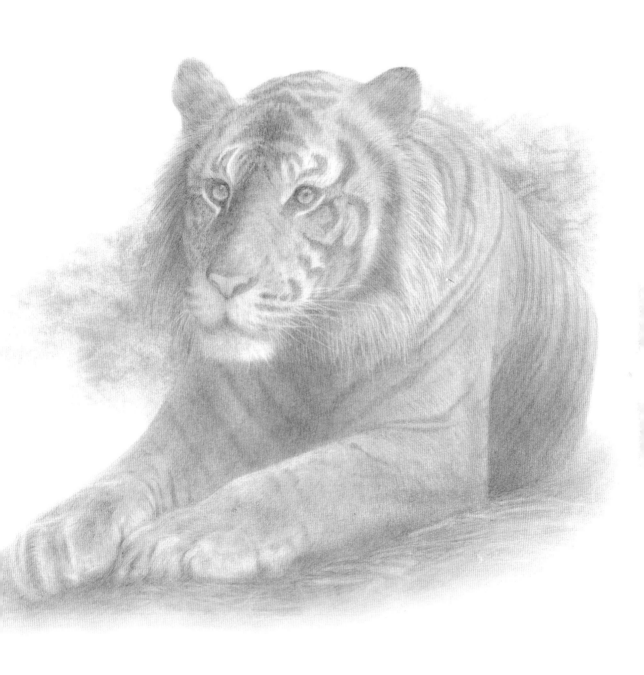

獅

當我得到這一張資料的時候，甚是欣喜。因為這是一張在光影的顯現上，把調子呈現非常好的一張資料，不但質感顯現得非常清晰，並且暗面又占住非常適當的面積(低於 1/3)。

　　圖中因為要喝水因此把身體放得非常低，使得身體上下呈現稍長的比例，於是我決定增加左右背景的面積以作為平衡。而這只獅子當它在喝水的時候突然發現有人向他拍照，這樣的神情是值得玩味，於是如何把握住其神態又是另外一項值得注意的地方。

　　獅子這一身雖然都是皮毛，但是其頭與身體在質感上的感覺卻有明顯的不同。不同的質感將會有不同的畫法，這將會在下列步聚介紹。

　　1.構圖之始我先決定要畫的畫面上下兩端的極面，最上端畫到屁股不畫背景(減少上下過長的比例)。最下端則畫到水池的水紋，於是在畫紙上畫出最上端及最下端的線，原則上要留下一些空間避免極頂。

圖
1

2.接下來則是大意構圖，重點在於將各部位的比例先行大致訂了，並作出身體的傾斜度。

例如圖中當我畫出中心線之后，再仔細決定頭、胸、臂在中心線的左右位置。

圖2 圖3

3.事實上以上所作的步聚都是大致的、隨意的、不確定的。所以你會發現中心線、上下線什麼的有時候我並不會做，只需心中有數便行了。

當大致的結構好了之后，以下便要開始仔仔細細的計算。

接下來的描繪會因為個人熟練程度的不同，亦或是圖面的繁簡程度，亦或是隨興而各有不同。我有時會直接先將面部先仔細畫出，然后其他部位再依面部的比例來作畫（這樣的作法必須對其他部位的線條心中已較有把握），或是預留較多的空間。但是這一幅是先將整個身體大比例先仔細描繪出來再描繪面部。事實上這是較正確的作法，一定要將大比例捉得差不多了之后再捉小比例，除非已經較熟練了才省略中間的步驟。

4.當我描繪小比例面部時同樣地依照大比例身體的方法,畫上許多架構用的不確定線條(直線)來作確定,這點其他示範或有省略掉。

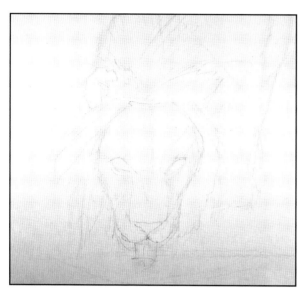

圖4

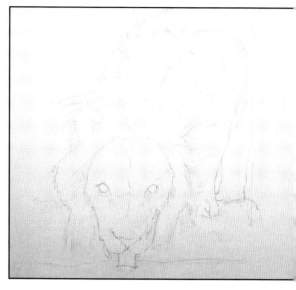

圖5

5.接下來的步驟即便是將線條確定到成為極精確的曲線,同時擦去許多不確定的線條。

而一些無法勾勒出具體線條的毛发,亦要盡力使其顯示出形狀及比例。

眼睛的部位失之毫厘,差之千里,必須注意到因其它體形態所表現出來的曲線。

在陰影部份的前后肢,因為陰影使其形狀難以確認,這時必須努力地找出關節位置,並且使其點的位置正確。

6.當開始描繪時，習慣上仍然先從頭部着手，各層明度的安排已先有個定案。而頭部的部位最亮的的部分即是由 5H 畫起。

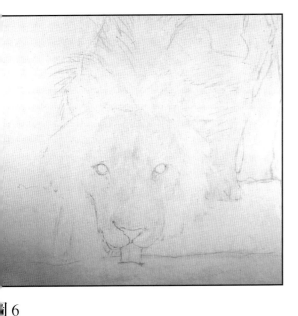

圖 6

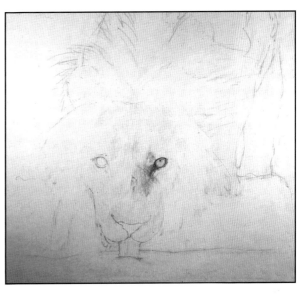

圖 7

7.當畫出了最高明度的底色之後，再畫出第二、第三以及眼睛的明度，此時頭部甚至全身的明度皆以大致確立。往后所畫的明度往往會依此為標准，逐漸延伸。因此謹慎分配明度差是相當重要的工作。

"線是點的延伸，面是線的連接"。只要能夠了解這一句話，即使是面對如何復雜紋理也能夠坦然無懼。畫到這里時已經開始面臨到必須將差別較小的中間調子分離。必須要注意到畫面上的調子分離的井然有序。

8.畫出白毛的方法將二線條中間距離加大,於是中間穩然形成白色或反光的毛色,另一種方法則是用較硬的橡皮擦拭借以處理白色毛发。不同的質感呈現出不同的紋理,這種紋理經常使得我們思索以怎樣的筆法來表現最為貼切,如獅子面部即至少可算得上有三種不同的紋理。這中間或直或曲若沒有適當的筆法很難表達。

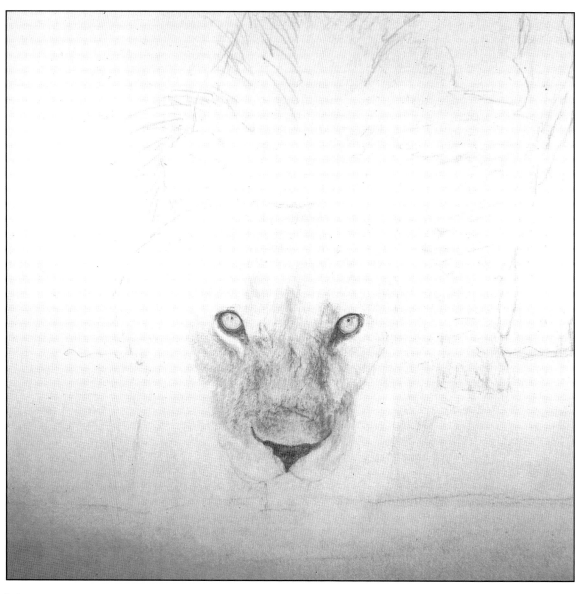

圖8

9.最亮的毛色大多是用5H來作畫，當5H無法畫得更深時才加深用4H作畫。

當接近畫完之時，你將會發現調子有如散落的砂點。大調中有小調子，小調子中還有小調子。你要仔理出調子的理序，下筆方不會散亂。

10.描繪獅鬃時先用5H上底層，一如同顏面也上底層。

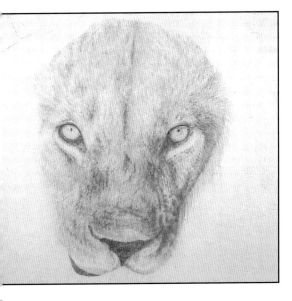

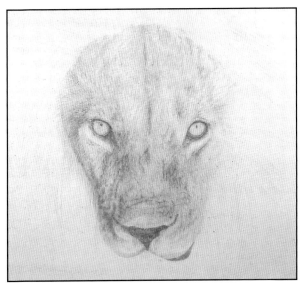

圖 9　　　　　　　　　　　　　　　　　圖 10

　　11.耳朵部位的陰影參差着很多光亮的毛发，很明顯的你將沒有辦法用一般的方法描繪，這時橡皮擦即派上用場，首先將整個耳洞部分畫上陰影。

　　12.將橡皮擦切成等邊三角形，用其邊角將毛發擦拭出來。角度過銳往往使得尖角過軟而無法擦試。

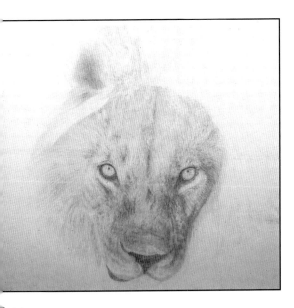

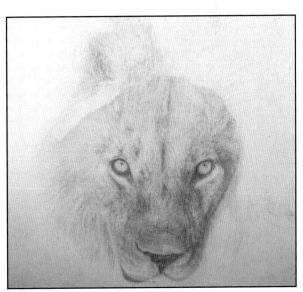

圖 11　　　　　　　　　　　　　　　　　圖 12

13.描繪頸部的獅鬃首先依照鬃毛排列的形態以左右大約45°的角度交錯來描繪鬃毛的色底。

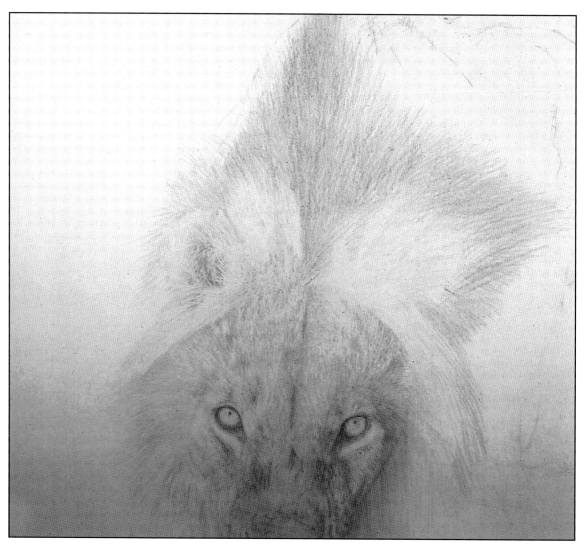

圖 13

14.將鬃毛稍微擦拭，使其成為較平坦的底色，並且將反白的底色擦拭出來。如果你發現橡皮擦已經不能擦試出細線，應當再捎掉再擦。

待底色完成之后即便描繪真正的明度。在原本暗色的地方加深明度，並且保留住筆觸，同時不斷地修飾，或是蓋住反光的毛色，或是再重新擦出反光的毛色。

15.鬃毛的部位完成。同時將鬃毛旁脚肘部位畫出。描繪獅子的鬃毛最要緊最是注意其流向，使其表達出最自然的形態。其中有長、短、直、曲之別，如果依其形態、肌理來畫自然無往不利。

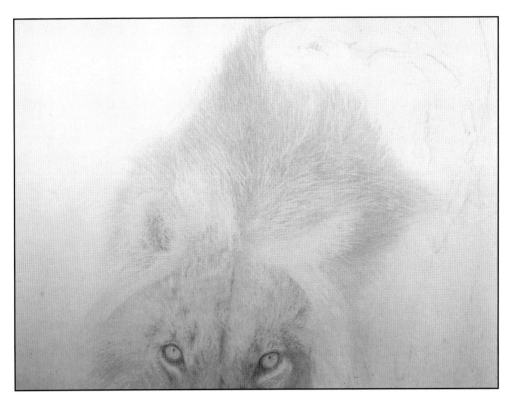

圖
14

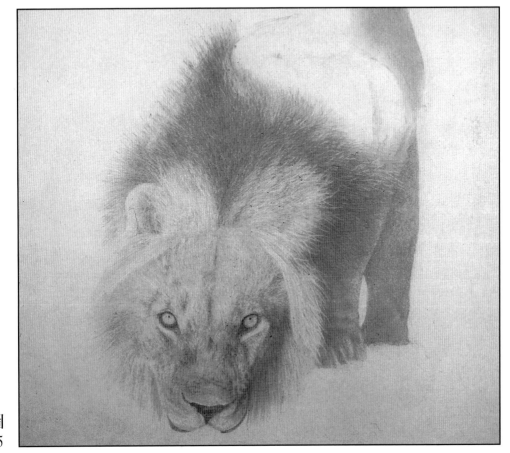

圖
15

16.描繪身體的亮部部位采取逐部描繪的方式並未設底，若是設底將會有不易畫出明度差現象，這部位明度差異很大，調子也很多，因此不畫底色。

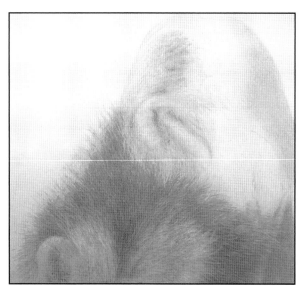

圖 16

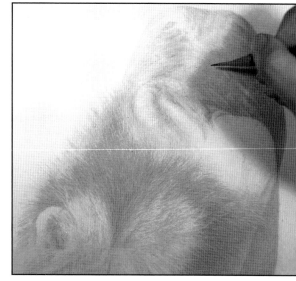

圖 17

17.用筆的流向盡量使其順着肌理的方向，並使其方向相同，在用筆的開合之間自然形成點、線、面。使畫面點、線、面的調子自然而且清楚。同時也可使用橡皮擦出點的斑駁的感覺。

18.對於某些肌理極其復雜的部分，自然要有一個打算即便是若要畫的和真實的一模一樣那是不可能的。因此你若是每個極細微的部分皆按照真實的資料去畫，使其參差的情況亦完全同於照片，那可是一向極大的工程，並且亦不需如此。

我們的目地地在於表現出生命力、質感、肌理等。因此只須將復雜的質感化成一種可以繪出其最接近的質感的筆法去畫，即可用最快的方法表現出我們的目的。

例如這復雜的肩膀，我為它設計了一個肌理的方向，並依此筆的方向走勢自然之間點出其最接近的質感，並不在意某一個細部是否精確。

最后記得橡皮同時也是一支筆，它能補足鉛筆的不足並且與鉛筆相輔相成，畫出最需要的質感出來。

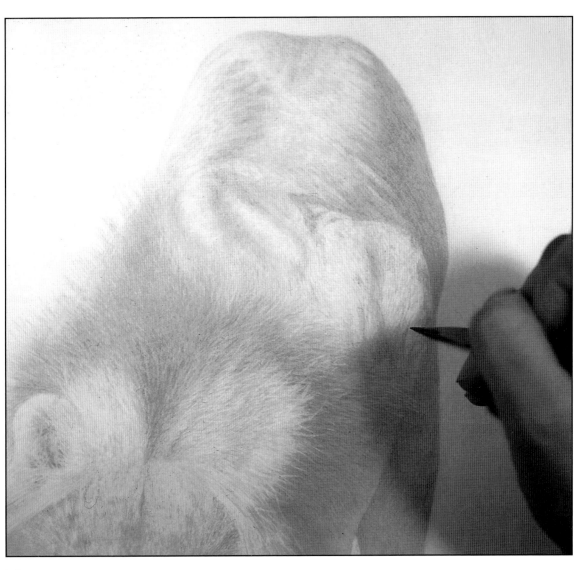

圖 18

19.原本畫足部時明度並未將它畫得够暗,此時全部身體的明度都出來了,即便將足部的明度再修正暗些。

20.堅硬的岩石所顯現的調子並沒有獅子的皮膚有條條線鮮明的毛发,大多是層或面的調子。我選用不同的筆法繪制,首先鋪上一層均勻的色底,然后再用並排的線條組成塊面,然后再加大塊面的層次。

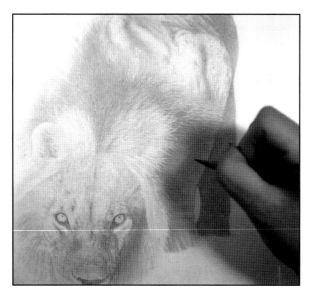

圖 19

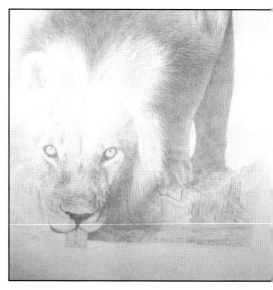

圖 20

21.整個毛發的部位與岩石連結，因此當岩石完成之后便要處理毛发與岩石連接上的問題。此時必須要用橡皮擦將光亮的毛发一一地擦出來。並用3H的筆逐一修飾。

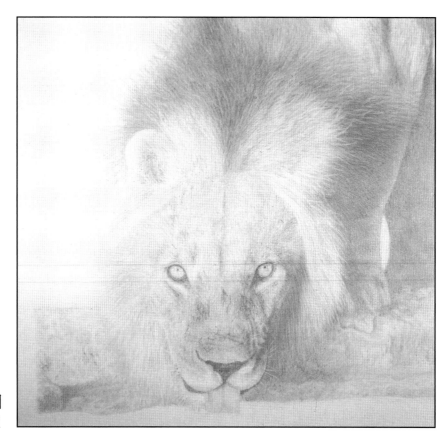

圖
21

22.畫水時我再次采用炭筆素描磨底的技巧，一次使用3B塗黑再將它抹勻，如此一來便已完成了一半，然后再用橡皮或橡泥來修淡過黑的色調即可。

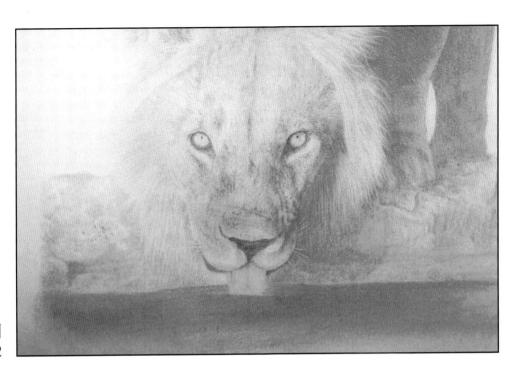

圖
22

23.用軟橡皮或橡泥擦拭出水紋出來，如此將大致結構底訂出來。接下來即是利用鉛筆堅實塑形的特色來做炭筆所不能做的部分。

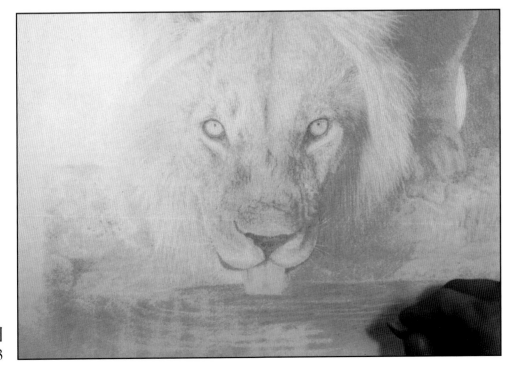

圖
23

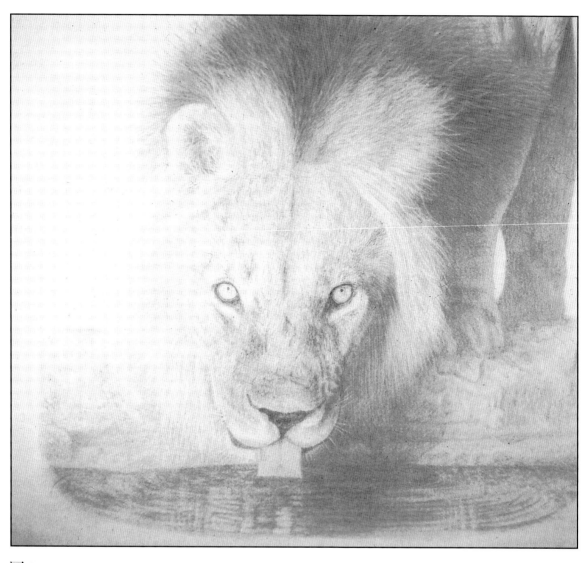

圖 24

24.水紋完成。

25.背景采用霧狀的畫法，剝蝕完整的畫面，產生留白的變化。

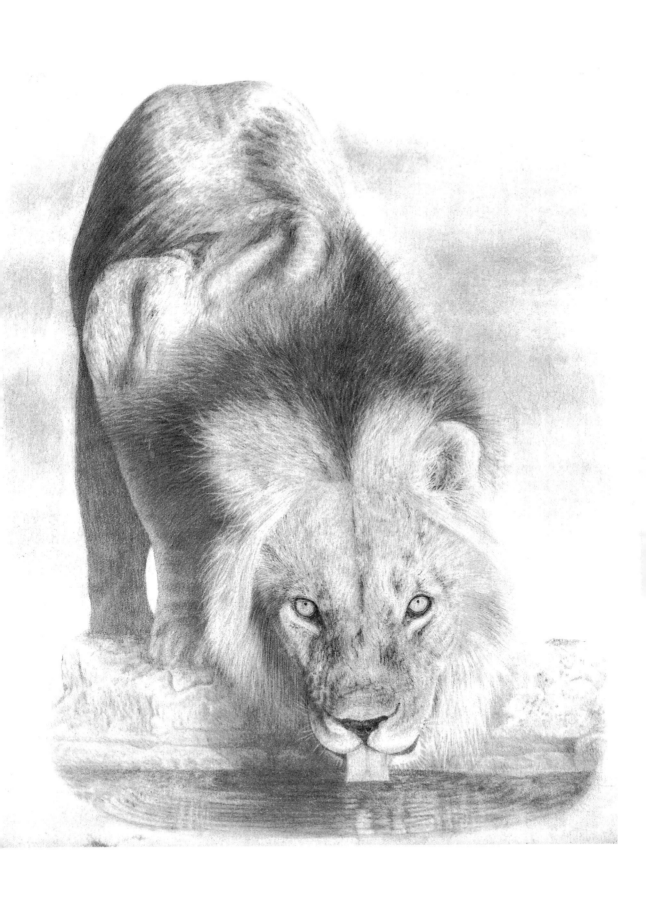

象

本圖是一張相當具有圖示意趣的畫面,大象幫助小象爬起來展現樂觀自然生物的親情,可知動物絕非死物。這其中大象呈現很對稱的三角形構圖,小象奮力攀爬的樣子又使視覺有集中的中心。因此整幅圖來說可以說是絕佳的畫面。

此幅圖對於大象的眼睛只有極小的部分,並不是如同獅子那一幅一般可以清楚地看到其眼神和表情。因此在其神色方面較沒有可發揮的空間,所以唯有更注重大象本身動作所產生的肢體語言的圖示性以便更吸引觀者的目光。

大象皮膚的質感極似人類,與我常畫只有毛色的動物完全不同。畫具有毛色的動物在畫時必須保留住大量的線條,使得線感與毛色相符合。而畫大象是需要大量"面"的調子,較復雜細微處可用磨平的線條並排而成,較大面積的部分可用炭筆素描的方法來畫。

1.右手邊的大象幾乎占住了畫面大半的畫頁,因此只須先定出右手邊大象的面積,大致的面積即便可抵定。先將整體的各面積的概念訂出之后,以大致的線條點出各面積占的位置、大小。

圖
1

2.先前的比例大小是大致上捉出的，重點在于位置。於今再將各部位的面積大小再仔細整理，重點在於大小。此時仍然還是用直線構圖，還在草圖狀態。

圖
2

圖
3

3.接下來是將表現面積的直線轉化成細膩真實的曲線，此為過程中段。

4.大象皮膚的皺折有許多是直紋與橫紋交錯,描繪時大多是在直橫之間理出頭緒。這中間亦可使用硬度極軟的橡皮擦削尖,輔助理出直橫的頭緒。或不斷加深或擦亮,並且使每一塊皺折有立體感。

5.在畫具有皺折的皮膚的時候,記得必須先將皺折畫出,然后再上濃淡的明暗。頭以及耳朵上的暗調子基本上是因為泥巴幹掉所形成的暗色,切莫與陰影相混。

圖
4

圖
5

　　6.對於某些事實上是可以改變的調子，譬如泥巴所分布的形狀，基本上不一定
要拘泥於是否相同於真的形態。因為這是可變更，你可以自由的揮灑，基本上在其
形意上要讓人了解這是屬於何物。

　　7.對於深暗的陰影我采取的作法並不是使用濃重的5B或是6B一次去塗完它。
因為這樣調子相當的粗糙有砂砂的感覺，我的作法是用H或是HB慢慢地一層一層
疊到黑，唯有這樣才有堅實的調子。然而即使如此當你大筆塗的時候同樣的也會有
砂砂的粗調子，這時你必須將它抹勻。

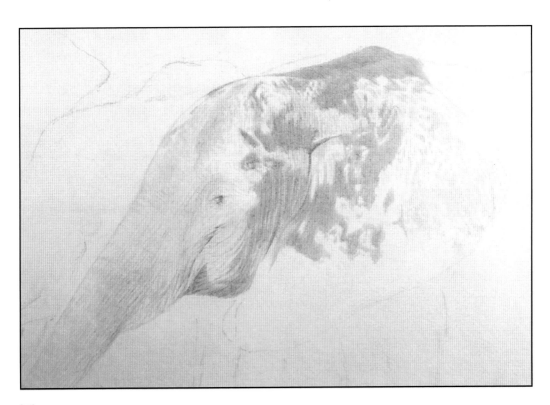

圖 6

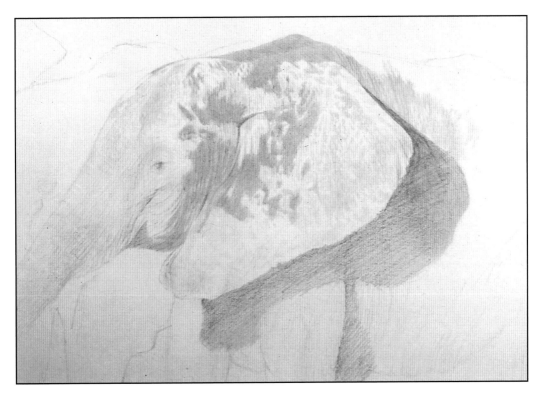

圖 7

8.我們選擇的是以重壓法來描繪其明度，因此只要淡淡的H的明度即可。但即便是如此各筆色之間也有明度差。

如果我們選擇較暗的筆色，則用筆必須放輕，同時也會使調子變得較軟。因此你是選擇較淡的筆色重壓，或是較輕的筆色輕壓，則必須視情況仔細選擇。

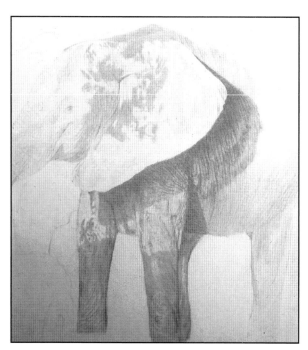

圖 8

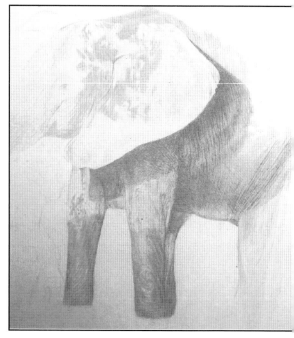

圖 9

9.我們發現到大象如此龐大的明度差，身體的上下並沒有足够的陰影使其產生量感，在大自然的強光之下，往往調子呈現一個平面，這是其一個缺點，我們可以在下腹部處增加一些陰影，設想地面光減少。

10.此時整體的塑形已經完成了大半，然而此時却會發現，在整體明暗方面需要作些修飾補強以配合於后的明度。此時即准備在頭耳部作些補強的調子。

用筆輕輕地揮掃，補強部分較淡的調子，加深其明度。

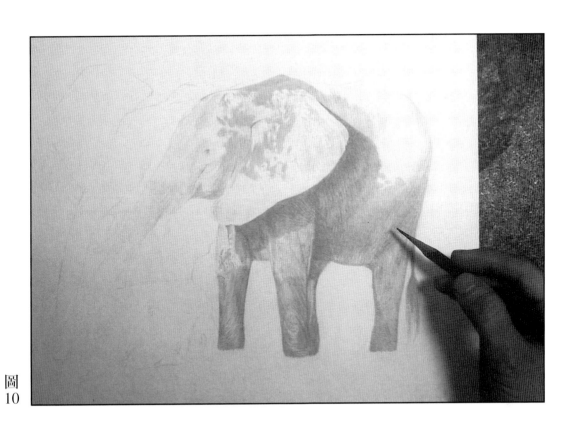

圖
10

11.描繪這較淡的部分並未上底。但是先將紋路先行畫出，並於待會補強。

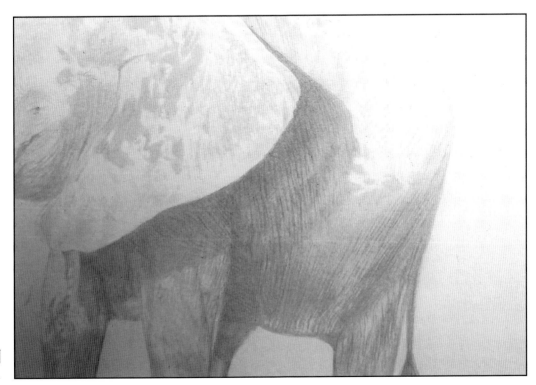

圖
11

12.當你在做較復雜調子的描繪時，便會發現觀念的清楚，層次的分明，技法的純熟是多麼的重要，如果你不能在做畫之前理清作畫的程序，你會把調子畫的一攤亂，最后甚至必須全部擦掉重畫。因此最好的素描是不做無謂的修改，一筆定江心，頭腦不清楚越改可能就越亂。

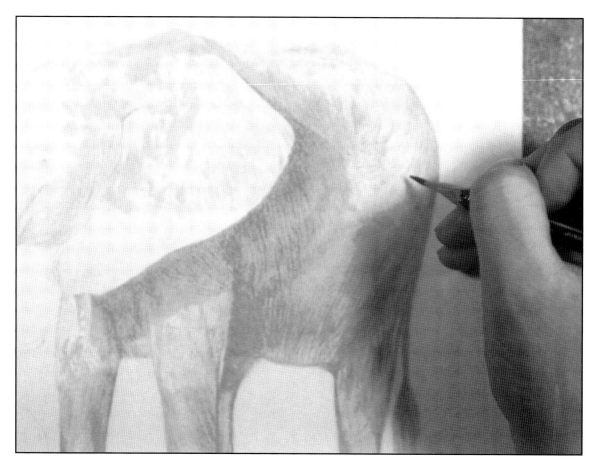

圖 12

13.接下來的部分絕大部分都是平坦的調子，面對這樣的調子先上一層底算來才是明智之舉，在畫的時候對於較暗的面積再多畫幾層。

14.使用衛生紙將粗糙的筆調抹均的情況，其務必使線完全地消除，使調子呈現堅實的中間調子，而非粗糙的黑筆調。

在抹勻之后發現小象的調子已經太黑，如此便没有再細描的余地，於是使用橡泥修正回來。原則上明度並不超過原有的明度。

圖 13

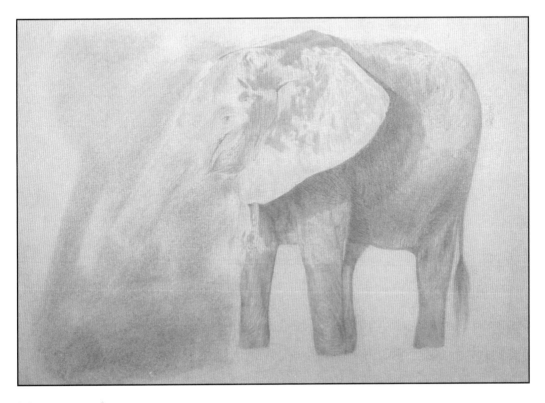

圖 14

15.在上底之后，繼之的畫法則是局部描繪，與右側大象相同。然而雖説是局部描繪，整體布局亦必須在心中控制，互相比較其明暗，亦不可忘記必須與右側大象細心比對，必要時慎至亦要修改其明暗，而此時我即便增加沾泥巴部分的暗度。

圖 15

16.在這一部分的畫法實則與一般傳統炭筆畫法並無大異，在畫時已將調子放大成面。事實上都是面的重疊，保留線與點的調子極少。由此可知炭筆技法亦是融合在我所用的技法中的一部分。

17.線條本身並疊即形成一個面無須抹平，這即便是鉛筆本身性質上的一個好處，但也限於HB以上的明度，才能產生堅硬的調子。另外一個方法交錯並疊也可以使線條的調子消失而形成一個平面。種種方法無非是要使筆調消失而已。

圖
16

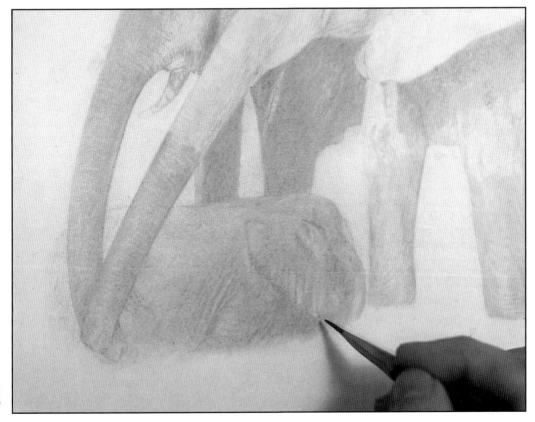
圖
17

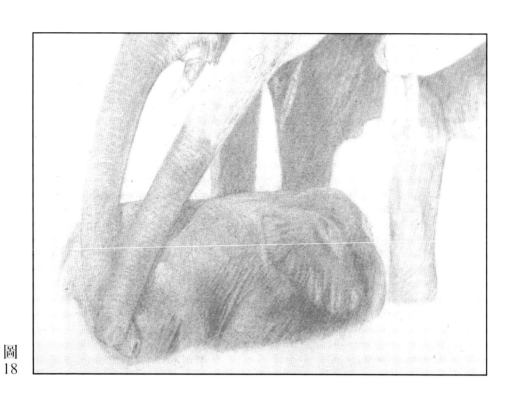

圖
18

18.小象完成，整體由不斷地修飾面的調子完成。

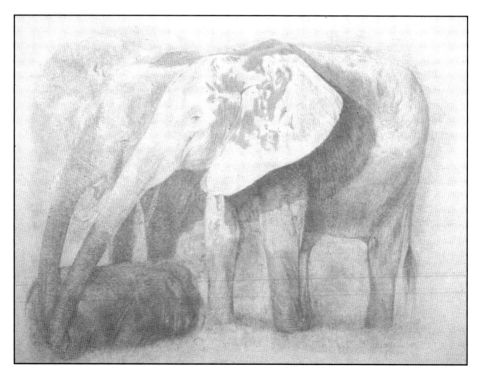

圖
19

19.背景則由一支磨平的Ｈ明度來畫，其調子幾乎形成點。而在遠景的部分較
厚模糊，近景的部分則當使其清晰甚於遠景。

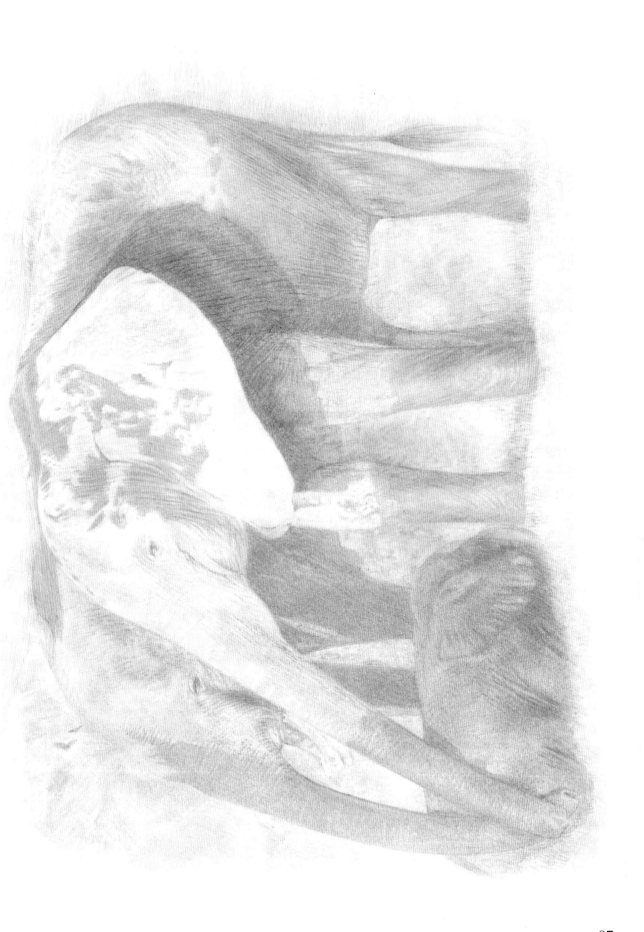

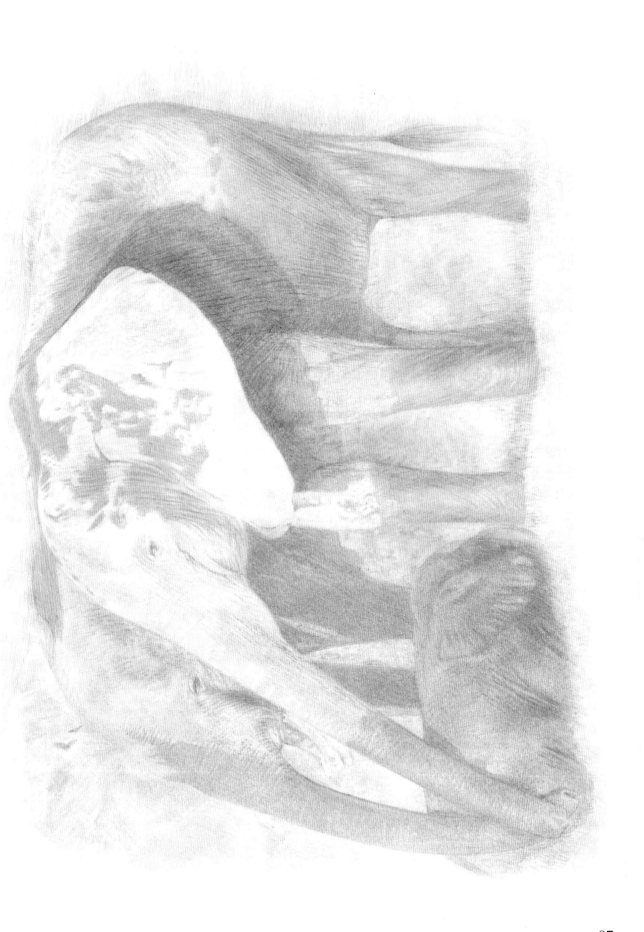

97

 猫

這次所畫的貓是在暗夜燈光中所顯現出的光影，往往是一般畫家所喜歡表現的光影。如同我們了解的在暗室中許多描繪人物的作品，因為明暗差層次較多使得實景中的空間感被強烈地襯托出來，並且由於陰影的連接使得畫面的調性趨於統一，可以營造出神秘及深邃的的情調。因此暗室中的光影也可以說是最佳的光影，這也是為什麼有些畫家非暗不能畫的理由。

筆者本身對於光影的態度並不是非暗不能畫，並不是非得要將所有的景物畫得有如在暗室一般不可。實物在什麼樣的光影下即體現什麼樣的光影，如此至少觀者可以了解主體是在什麼的自然環境之下產生。感受到與自然同為一體的感受。

至於黑調子筆者經常是有意識無意識地避免畫面過黑，或是黑調子面積過大。黑色調造成暗鬱的煩憎感，不若中間色調優美，而黑白過於鮮明雖然明顯却易使畫者呈現不安。因此，我們在心理上會比較傾向依賴祥和的中間色調。

畫這只貓並無太細密繁雜的肌理須要慎密的處理，重要的是如何將貓毛發中的那種膨鬆的感覺畫出，這樣的畫法需要一些線條又不能太線條。而其明顯的毛發流向又定要用線條畫出毛發的方向性。

1.構圖的第一件事決定主體占整個畫幅的面積，這當中因為比例的問題自然未必能極於上下左右各界線。因此，除了同時決定主體的大小之外亦同時決定出背景的面積，背景的面積和主體的大小在此預構當中已概略出現他的比例。之后我們可能以最簡單的形狀先勾勒出主體的概略形狀，其重點在於"位置"。

2.當位置確定之后，即可對主體做較精確的構圖，然而此時仍然以直線以及幾何狀為要領，重點在塑出大致形狀，形成比例概廓，並且可用直線對照出點的位置是否正確。

而此圖中對於頭部及身體的比例尤須細細斟酌，且以頭部上下兩側的線條差之毫厘，失之千里。

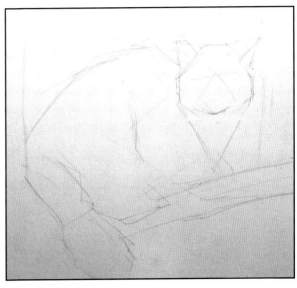

圖 1 圖 2

3.此時主體的比例、形狀已概略底定，接下來要將線條轉變為精確的線條，你
或可從頭部先畫，次而修正身體，或是從身體先畫次而修正頭部，但是一個觀念即
是審視必須以整體為一體，由外向內，由大看小去審視較不至出現比例的錯差。

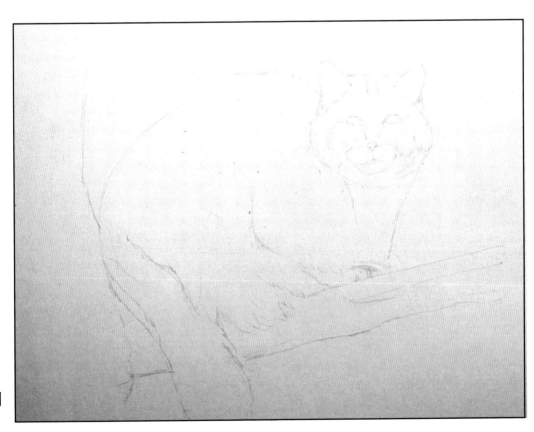

圖
3

4.在動筆描繪之前必須先做好明度計劃,但如果覺得心中的構想或有差錯可在各個明度的面積上預先畫下自己假設的筆色並且記下是用多少明度的筆色,如此多少可彌補初學者預構能力的不足。

當最初下筆所畫的明度往往會成為以後所畫的面積的基准,也就是說后面所畫的即是參照前面所畫的明度為准。循肌繪法一筆即定江山,如同國畫一般,每一筆都須要審思及肯定,我想其他的繪畫也都是如此。如果初習者仍然依賴炭筆的可塑性,隨意的上色又隨意地修改沒有養成肯定地描繪的習慣,那麼在往后學習繪畫的路程上恐怕亦多是艱難重重。

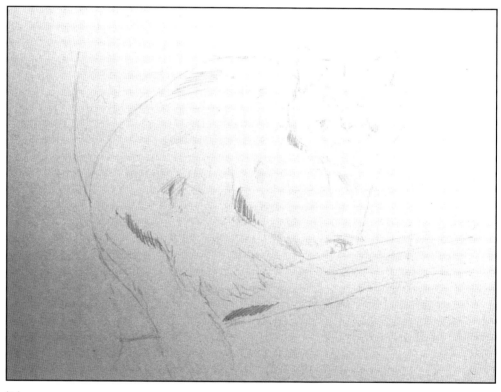

圖4

5.基於額部大都為中間調,因此以額部先畫起做為基准明度。先是以5H將最淡的底色畫出,次第依明度逐部畫出較深的明度。

6.明暗的線條皆描繪清楚之后,感受到缺少底色,於是再用5H鋪平底色,此時大致已具有明、中、暗的色調,此后的明度即依此為准。

在描繪時過程當中不論你是從淡明度先畫或是暗明度先畫,經過仔細觀察往往會發現少了一些色調。或者實景呈現出不甚清楚的平面調子,此時我們應當依照光影的原則增加一些調子。

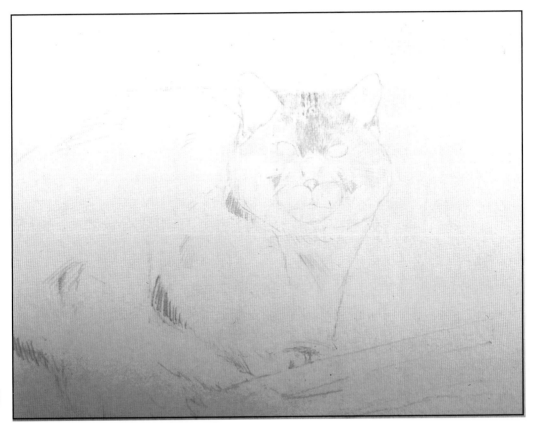

圖
5

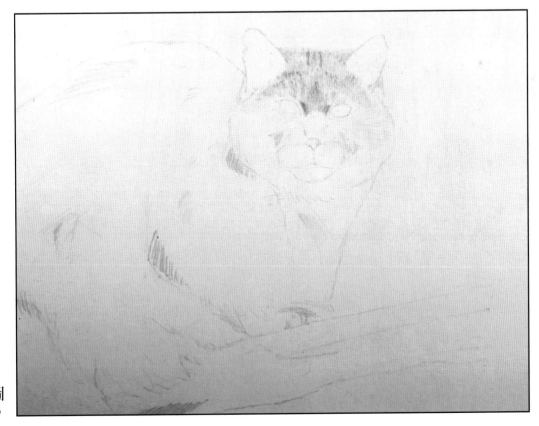

圖
6

7.同樣的上一層底色，但是在頸部即便是使用 3H 來畫，不同於額部用 5H 來畫，此即是在預先之時即以推算出明度，方能肯定地以某明度來上底。

我們用線條作畫即便有方向性，正好動物本身毛发也有方向的延伸性，如此相互呼應使用線條來畫再適當不過了。因此在畫時使用其方向相同於毛发的流向即便更為真實。

圖 7

8.眼睛是靈魂之窗，畫出眼睛同時也是畫出整個主體的氣韻和神態，貓的眼睛總給予人神秘感，而這只貓的眼睛又因為暗夜使得瞳孔縮小，更顯得神秘和怪異。雖然依實去畫大概即能描繪出其神情。但仔仔細細地去比對往往會發現其神情的錯差即在些微妙光影的差異上。

9.如今我先將貓的身體當成一個局部來畫，注意力集中在這一個局部上，整個細部如何尚未可知，但廣泛先上一個色底是沒有錯的，而最重要的這色底所需要的是一個平面感，因此將此色底塗勻使其線感減少，使其成為平面的色底。

 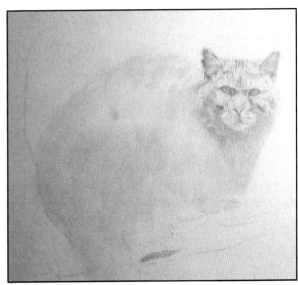

圖 8 圖 9

10.將線條擦試，使其線條消失，成為一塊色底。

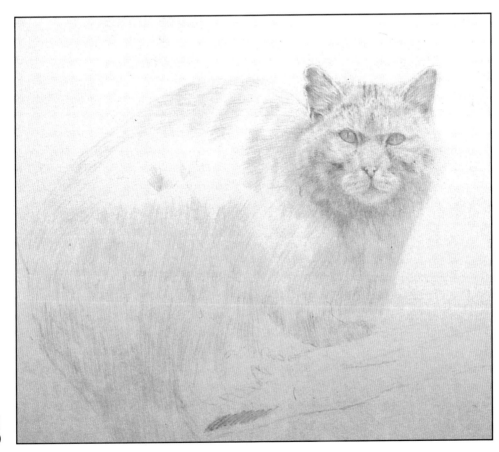

圖
10

11.當然如果毛发都是整齊得毫無分叉那麼用筆只須一個方向到底就行了，但事實上那有能如此的事。如今所要描繪的毛色左右開叉，並且在暗影中時可見反光的毛发，對於這樣的情形如果單只是用筆即便很難處理，我們可以在畫出陰影之后用軟橡皮一條一條擦出光亮的毛發，在其出現方向之后再好好理清各個方向的毛发。

圖11是以先前肘部位作為局部，用同一方向的線條畫出陰影面，且本身也不是最深的調子。

圖 11

圖 12

12.用削尖的橡皮將反光的毛发一一的擦出，並依照其長度，左右方向擦出毛发的效果。

13.依照已擦出的白線條，在不破壞線條的情況下做出毛塊的陰影，並且不斷地擦試修飾使其各層毛发層層疊疊，明顯地看出在亂中的次序。

14.描繪的時候除了仔細慎重地選擇明度以外，同時對於用筆的精細也是一個很重要的項目。粗線條可以形成一個面，大都在底層較多使用，愈是上層愈是使線條精細。

圖 13

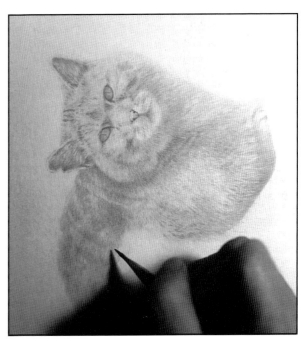

圖 14

15.繪畫時亦不全然都是用線畫，這即出現用點來畫的例子。

16.如同前段的手法，以后脚部份為局部，用3H畫出方向相同的整齊的底色。同時亦可以大致畫出皺折的明暗、而此時筆尖也較粗些，描繪時注意其線條的流向。

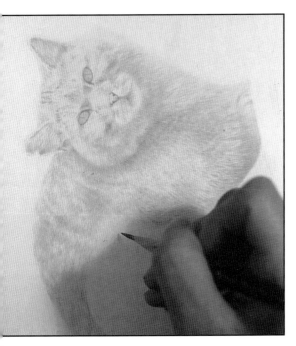

圖 15

圖 16

17.運用削尖的軟橡皮畫出呈現在陰影底下的反光毛色，如此黑白兩色暫且初具，紋理形態大致形成，即便容易依此形狀再塑其形。

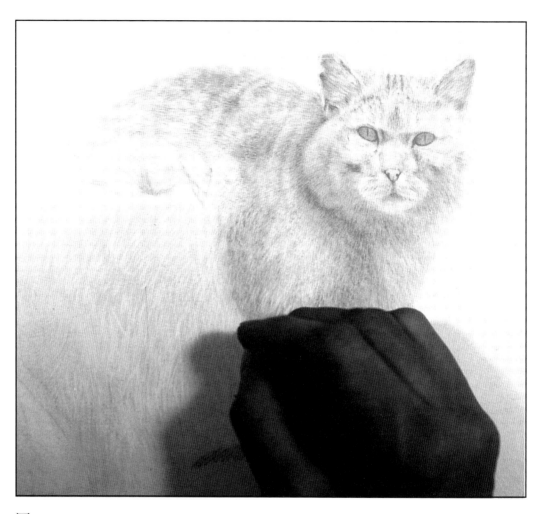

圖 17

18.混雜的毛色難理難清，描繪的重點可以以反光的毛色為先，然后再從其間隙畫出各個明暗，也可以在畫出明暗之后再用橡皮將它削白，這兩種方向交叉即可理出復雜的變化。

在此使用了較長的線條借以表現其毛發的長度，不同於之前所畫的短線條，並且筆尖也要保持與之前所繪相同。

19.上了第二層使得毛色已有二層變化，並使得原先勾勒出的白線減少。

上第三、四層明度等最暗的明度，並且將腹部的長毛連接在木頭的部份畫出，以便稍后用軟橡皮將長毛削出。第二次再用削尖的軟橡皮削出反光的毛發，此時各層明度皆已具足，反光的毛發亦已削出，此部大致再做些修飾即可。

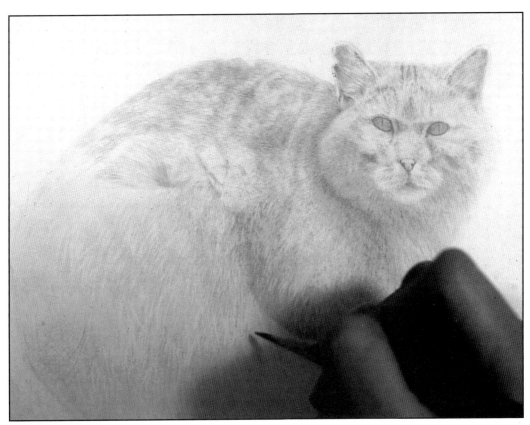

圖
18

圖
19

20.畫這塊橫木的部份又使用了另外一種完全不同的方法,其技法與畫貓迥異。畫貓所用的主要調子是線條,而此時因為有許多陰影覆蓋,將會有許多面的調子。

圖
20

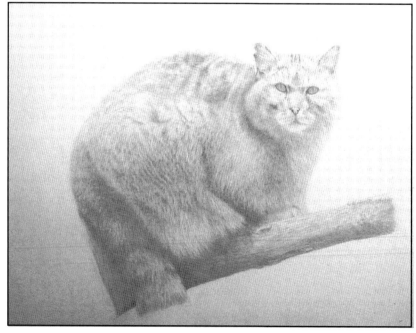

圖
21

21.在明亮的地方顯現出木紋的痕跡,依照木紋紋理的樣子順着紋理畫,很自然地便畫出木頭的質感。

22.木紋本身的紋理即便是直線，只是與動物的毛发有所不同罷了，依循直線的方向，仿照木紋變化的規律，畫出木紋的肌理，依此方法可以説是最簡便的描繪方法，無論如何復雜的肌理也能描繪的清楚。

圖22

23.畫背景底色若是背景參差復雜，那可用短線條層層疊合成一個平面，而此外背景是一個相當平整的平面，我們可以統一一起做處理。使用不斷並排的線條鋪底，甚至呈90度重疊以利于抹平底色，如此反復重疊再抹平即可得到一個很平的平底。

24.用筆不斷的重疊並且擦試，使背景的明度得到與畫面中的暗色調相同，但在主體交接的地方留下模糊或白線等問題，待稍后必須修整。

圖 23　　　　　　　　　　　　圖 24

25.首先將橫木下的陰影與背景連接，接下來擦去外圍不必要的調子，然后重新修飾主體邊緣連接的調子，並畫上貓的胡須。

圖
25

26.再利用軟橡泥將樹枝擦試勾勒出，畫即完成。擦試時可用一般紙張作為覆蓋主體之用。而橡泥若無法擦可改用軟橡皮擦試。

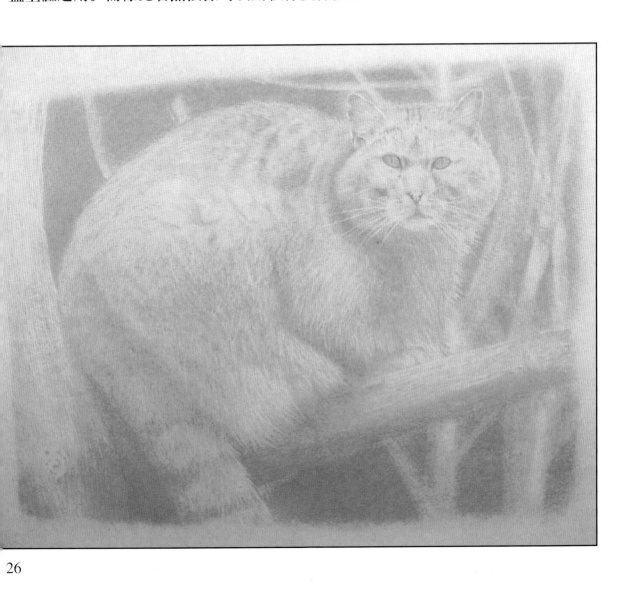

26

變色龍

變　色　龍

　　當我選擇畫這變色龍時即便決定要去接受新的挑戰，它所要畫的方法絕對與被着毛发的動物不同，處理起亦可能更為費力。然而描繪這樣的動物若非同我所介紹的循肌繪法去畫，才能細膩地刻畫出最逼真的形態，一般的描繪方法大概只能將皮革的質感大略地描繪。循肌繪法可以處理任何復雜的調子，也正因為調子的復雜才突顯出來循肌繪法的功能與特異性。

　　或許有人會誤解循肌繪法只有鉛筆才能畫，其實各種顏料畫材也都能將畫筆化成鉛筆一筆一筆地描繪。唯獨炭筆或粉彩此類粉狀物無法作此方法描繪。初學者初學素描之時往往受限于炭筆的惡劣特質，使得學習成果進展緩慢甚至放棄甚是可惜。

　　一般說來寫實作品細膩刻畫質感的作品着實很少，或許他們並沒有筆者所揭示的"以線化點"，"以線化面"的方法來克服描繪困境的觀念，並節省時間，然而其在處理質感時所用的步驟及觀念必是相通的。一般畫家往往對於描繪紋理復雜的畫面視為畏途，經筆者揭示此一繪法之后相信會有更多人樂於描繪復雜且細膩的事物。

　　至於本幅作品值得注意的是畫面以面的調子呈現，或可保留線的調子，但是保留多少，以及運動的方向即是你要仔細斟酌。

　　1.預計構圖之時必須要先決定所要描繪主體的面積。依照主體的復雜程序，仔細底定所需要畫的面積，對於工作的順利進行是大有幫助的。過大浪費時間而並未增加效果。過小則難以將主題的調子盡情地發揮。

　　在畫此幅之時已先決定紙張的大小，此時主體的面積已大致底定，此時在畫個大致的圓圈決定其大小和位置。

圖 1 圖 2

　2.將頭以三角形來表示，而身體其他部位也以最接近幾何形態來畫，線條以直線來作架構。此幅將各部位的比例及位置點出，但仍是不確定線條。

　3.由頭部開始逐漸將不確定的線條確定，此時線條或為曲線實則為較短的直線連接。

4.圖案下方留下一片空白，因此預計將下方的背景也描繪一部分下去，此圖構圖完成。

圖4

圖5

5.在預備素描之時依照各明度先在心中做好明度計劃，初學者若尚未能如此可先在其部位畫上自己假設的明度，並記錄下該明度，並且對照各明度之間有無差池。

6.在畫角的部分先用淡色5H盡量畫出明度差，而5H無法做出的暗産則留待第二次由4H來補強。原則上雖然分成幾個明度次第加上，但是筆色一但上了畫面之后絕大部分都是肯定的、固定的，並不左右擦試來做修改。

角的底色上完之后亦開始畫出皮革的每一塊面。

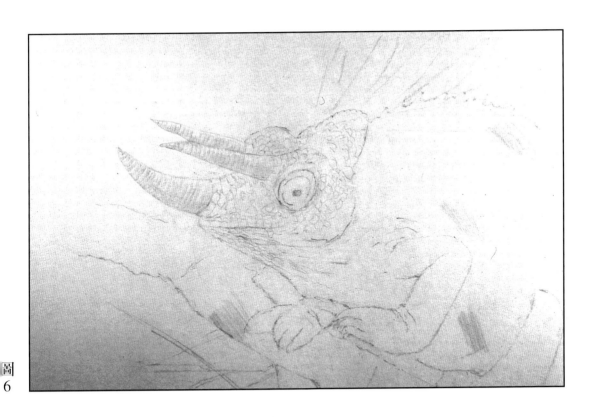

圖
6

7.描繪鱗甲選用一個較適合的明度來畫，選用過深的明度不能畫出理想淡的明度，至於淡明度不能畫出的深度則在第二次加深補強。

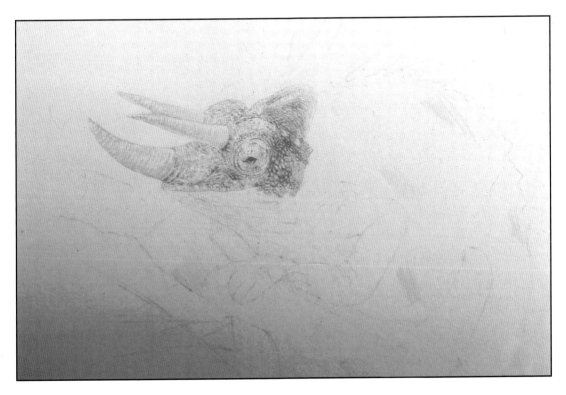

圖
7

8.描繪皮革其調子的復雜幾乎必須要以點的方式來進行。其突起或大或小，有的以小圓圈來連接，有的則必須畫出方形的面積。無論如何總是以最接近其形態的方法來畫。

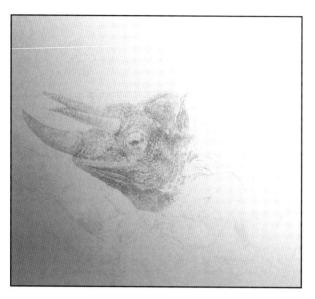
圖8

圖9

9.此后要畫的皮革，突起奚奚落落散置，不若將突起預先點出，之后再好好的做底層的描繪。如此分離的方法與我先前所説先描暗色，做出明暗分離的方法可説是相同目的，無非是先清理復雜的調子使其容易繪制。如此一來已不同於一般傳統的素描觀念由明至暗的方法便有不同。

10.突起乃屬暗色調，於今再將底色循着往后的方向畫上，如此明暗二邊的色調皆已先畫出，剩下即再畫中間色調，使得畫面精致，如此將明、中、暗三色調分離畫出的方法對於處理極端復雜的調子，有很好的整理作用，至少可以免得讓你畫得兩眼發昏。

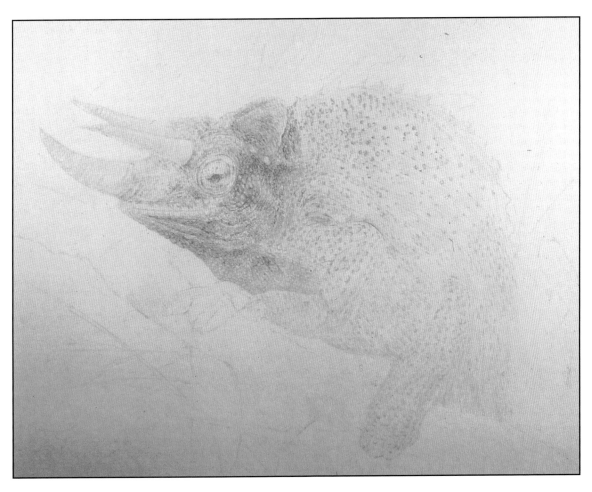

圖 10

　　11.即使是一顆小小的突起也有他的立體感，但是在畫面上我們只能用筆畫出一個圓圈，那該怎麼辦呢？即使是一個圓圈，但在另一邊少一個缺口也會形成立體的感覺。起初所畫的底色大多是一個最淺的底色，在畫中間色時仍然有多處需要加深底色的明度。

　　12.在腹部地方的皺折因為折紋形成方形的面積，起起落落是十分復雜，但筆者於前提過，當我們無法百分之百描繪的與實物一模一樣時如何運用方法，以不同的筆法畫出最接近的體積感、質感這才是重要的。如此腹部的部位，筆者再次用同樣的方法將最黑的部分先畫再畫中間調子。

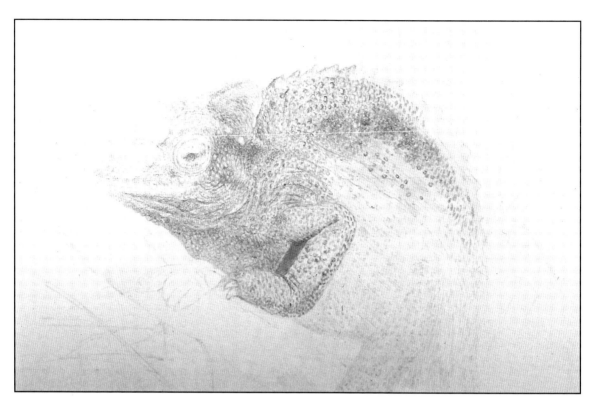

圖 10

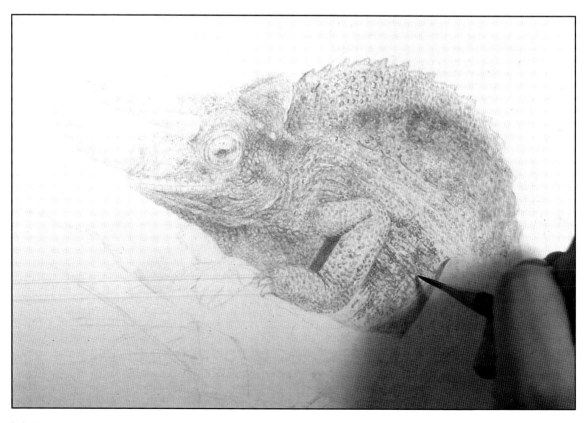

圖 12

13.描繪的重點在於如何使最小的面積也能出現最好的明度變化。如果能够做出明度差的地方即使實景並沒有顯現出來，我們同樣也做。而本圖實景可在身體的上下及腳的左右增加一些陰影的變化以增加他們的立體感。

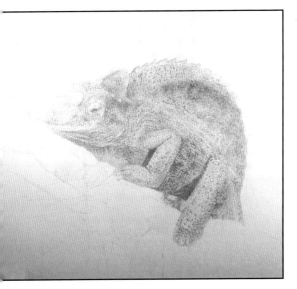

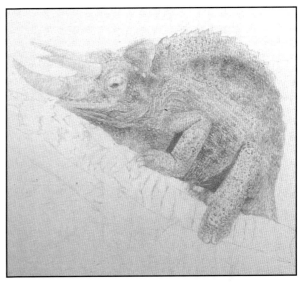

圖 13

圖 14

14.描繪樹枝同時也是一項對於復雜調子的考驗，但是何其可幸的是我們能够先將樹枝剝裂的深紋與許多可區分的自然形態區隔。借由這些區隔我們能够縮小描繪的面積成為局部，也使繪者更明朗局部的變化。

15.若是要將樹枝表面上復雜的肌理描繪的與實景相同，那是難能之事，並且也沒有必要一定要這樣子做。然而不僅樹木的質感與其他的質料不同，即使是不同的樹木也有不同的肌理，循着這些樹木的肌理，或橫向或直向不斷地用結合線條的方式使其成形。當然線條也必須配合形狀，或成曲線或成點狀，總之若知線條的用處即便妙用無窮。

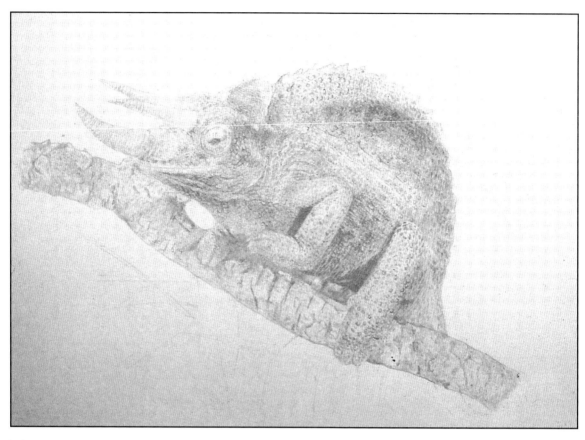

圖 15

16.處理背景雖然花花草草很零亂，但總也得把景物分得清楚。何況下部的背景在主體之前，嚴格來說應說是前景而不能說是背景。此前景當中有置於近景較為清楚，有為遠景則為模糊，此景一方面有近景，一方面亦在視覺中心的部位因此被認為是主體的延伸，等同主體的地位來處理，描繪在於清晰地表現其肌理何物以及表現出遠近即可。

17.處理大面積的黑色背景。使用不斷交疊的短線條連接而成，只要做的均勻其效果並不比大筆塗刷來的差。況且這中間也間雜了許多樹葉，算來講還是用這個方法來較為適當。而上部的背景一來是較遠的景，二來打算居於次要地位。因此打算將它做模糊掉，以避免搶掉主體的地位。

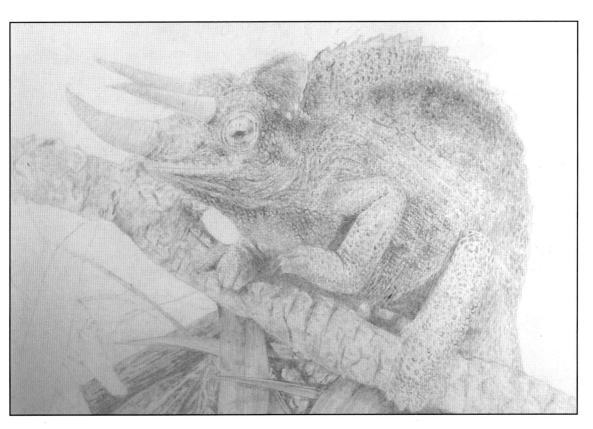

圖 16

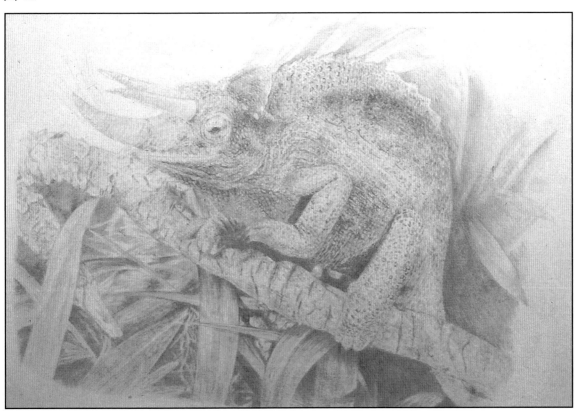

圖 17

18.所有的黑色底都是淡色一筆一筆地補過來的，沒有用深色一筆而就，最深的深色底甚至上過了十次以上，由此慢慢地修補成均勻並且層次連續和相當的色調，若是用 B 明度畫會感覺筆調粗糙難以細致，並且須要層層抹勻才行。

由此可觀出我所說的循肌繪法本身即便節省掉許多費時重疊修整步骤，這點全賴記憶以及整理的能力，使得循肌繪法可以即快速又精確。然而事實上也不獨此繪法如此，如今現代諸多繪畫如果畫家沒有想像，記憶以及整理的能力，難以有成功的畫作。

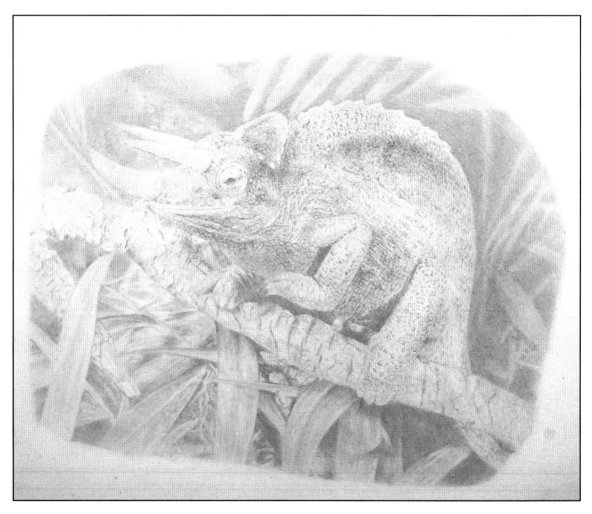

圖 18

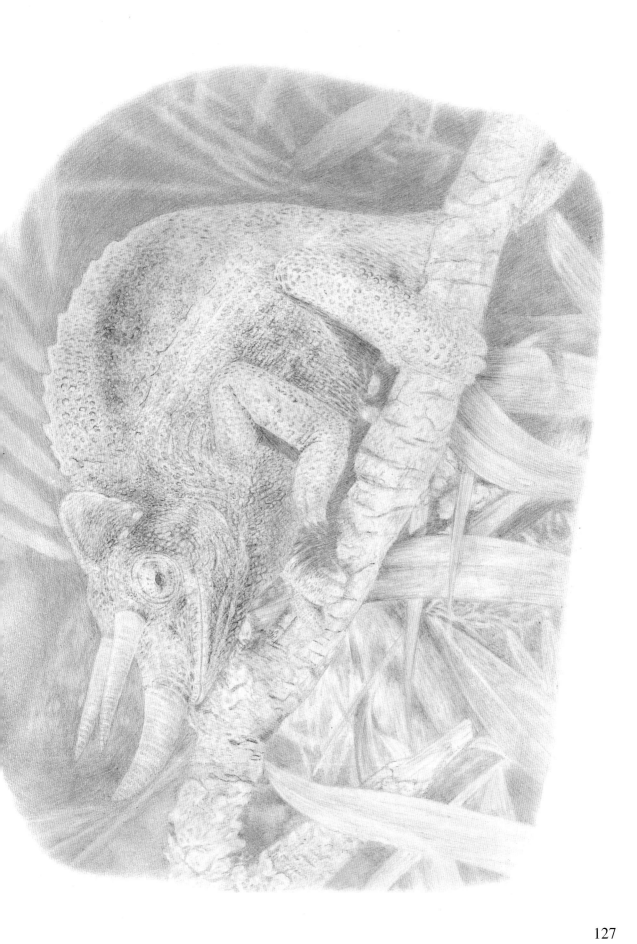

第三部份
作品欣賞

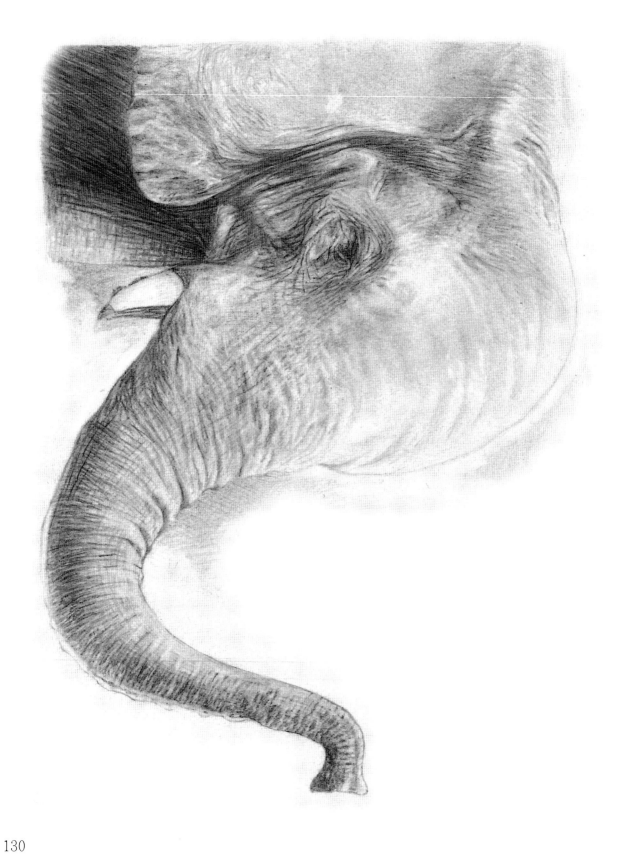

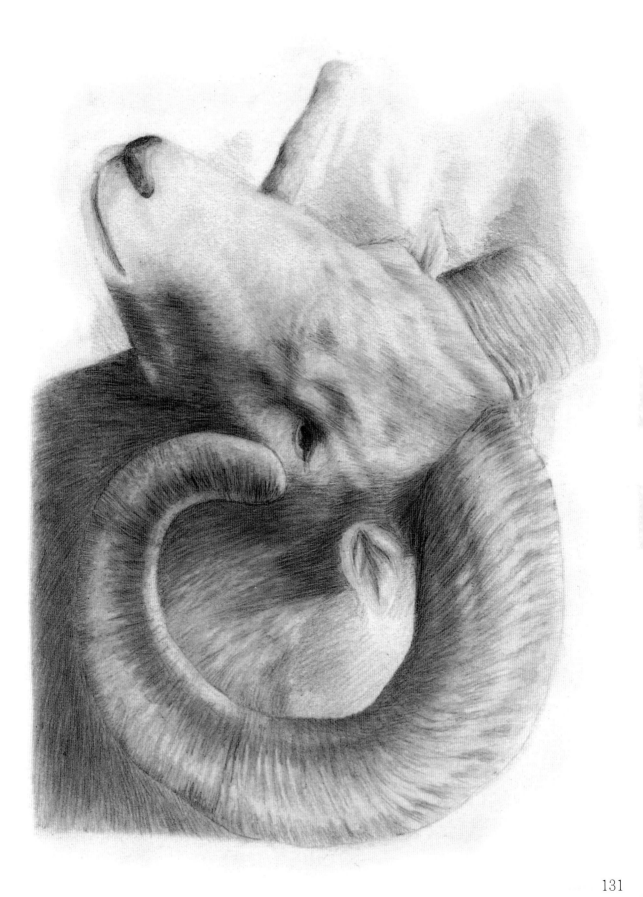

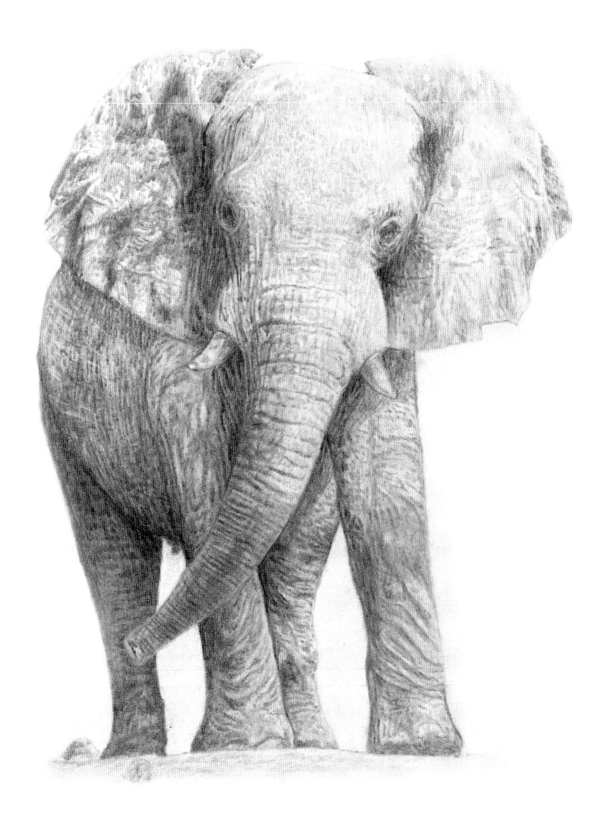

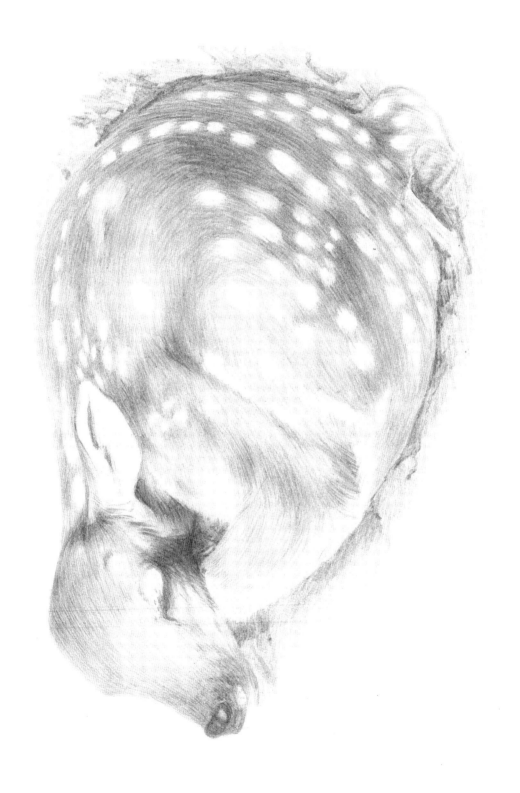

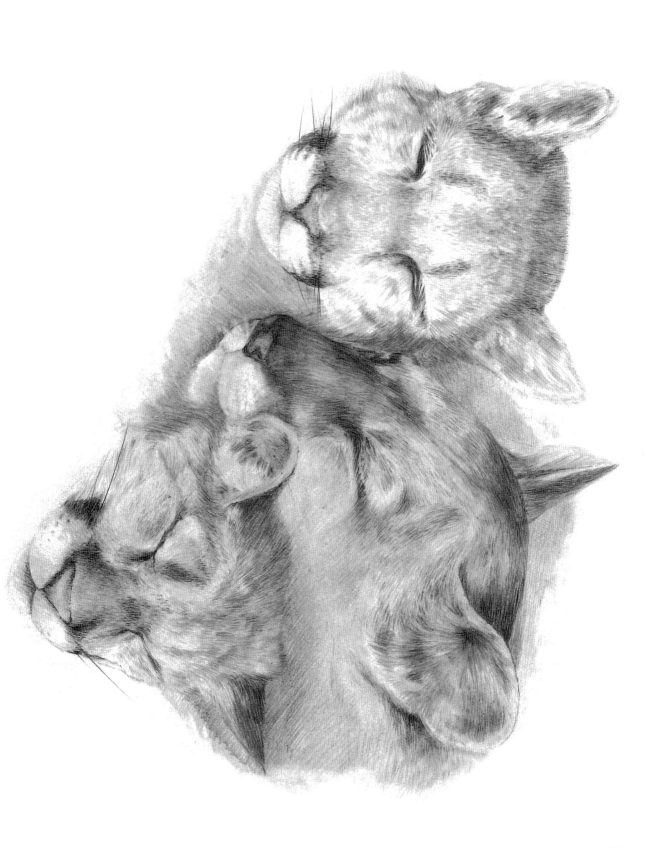

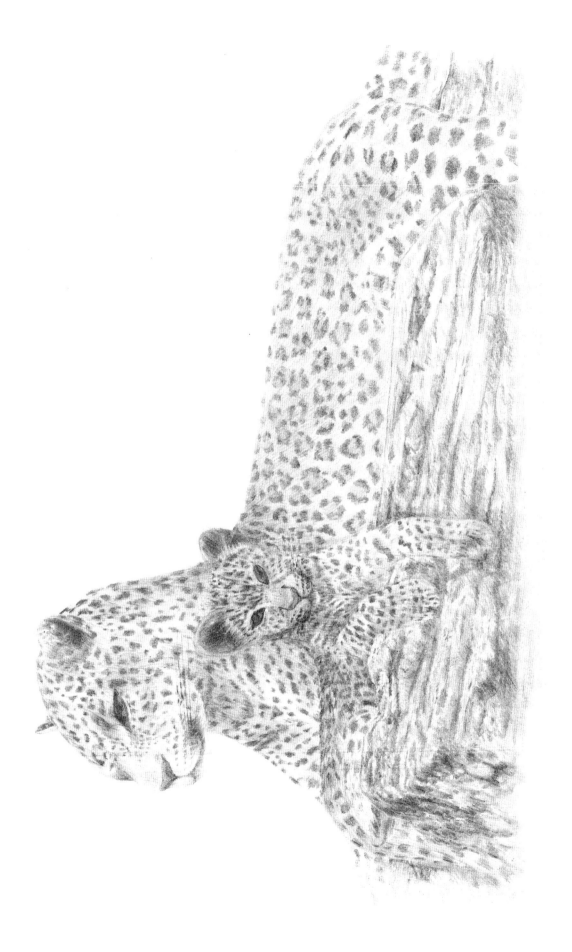

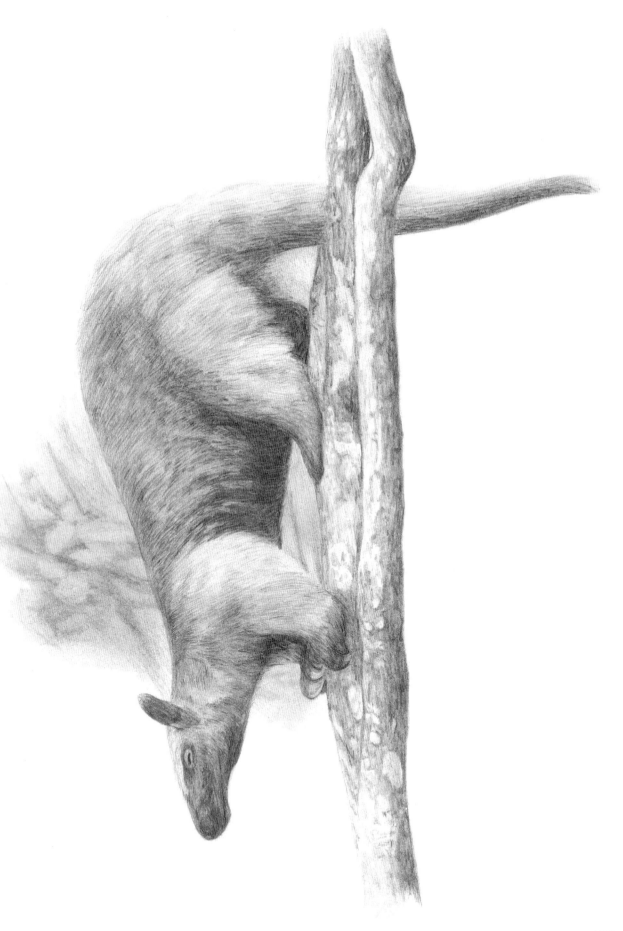

139

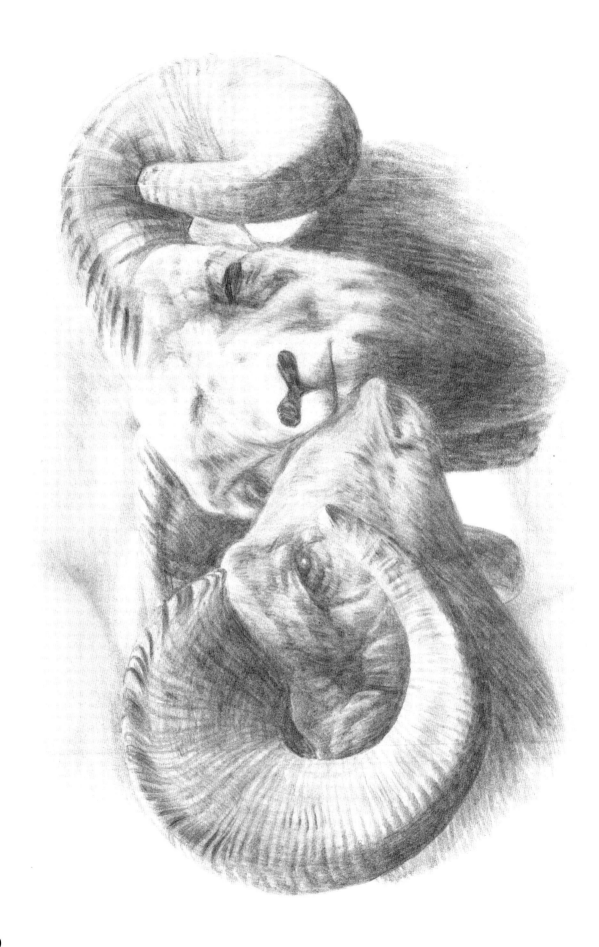

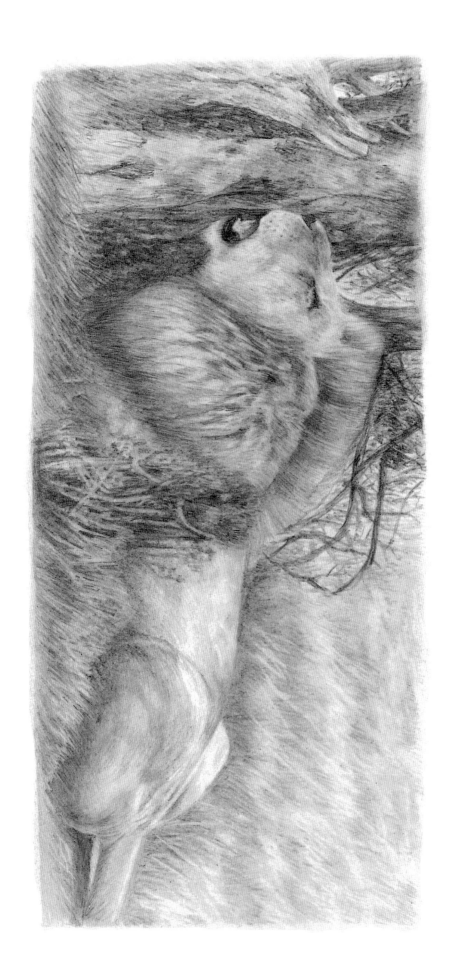

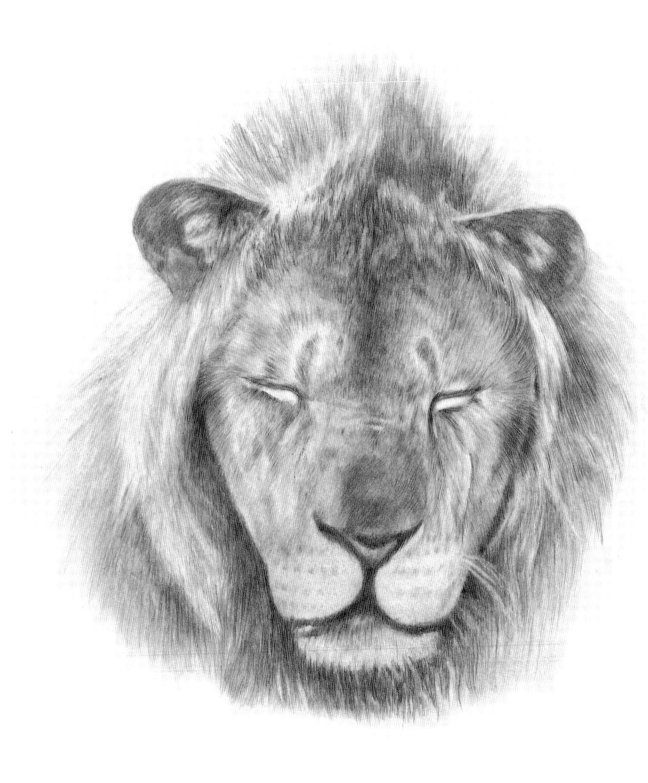

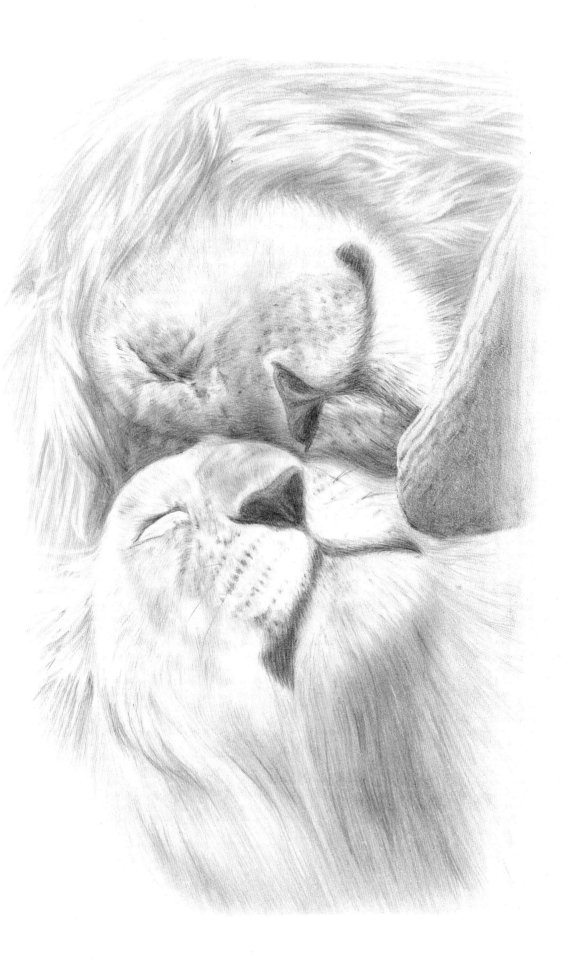

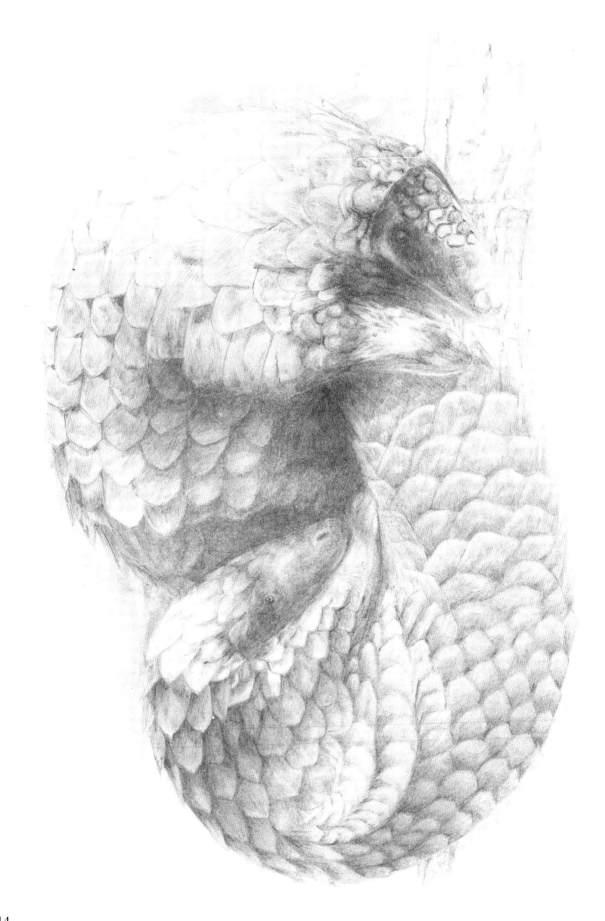

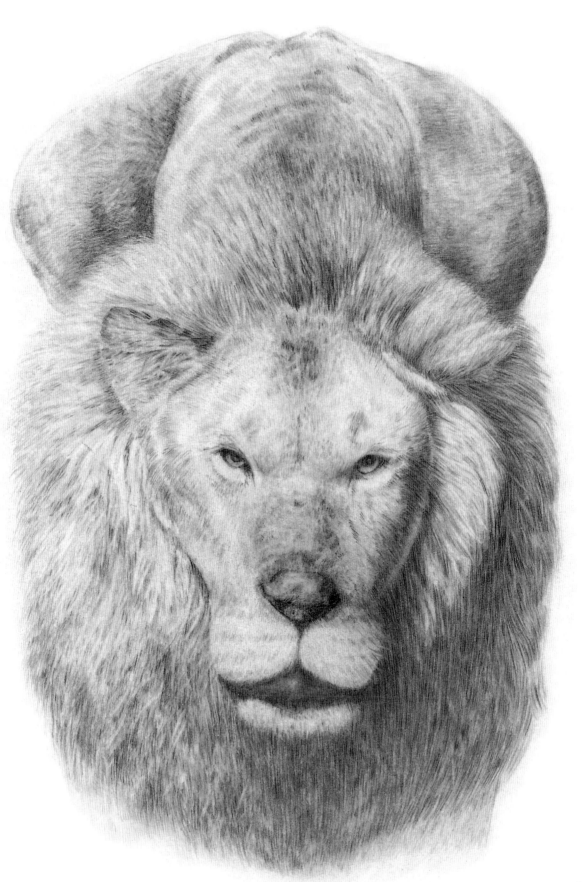

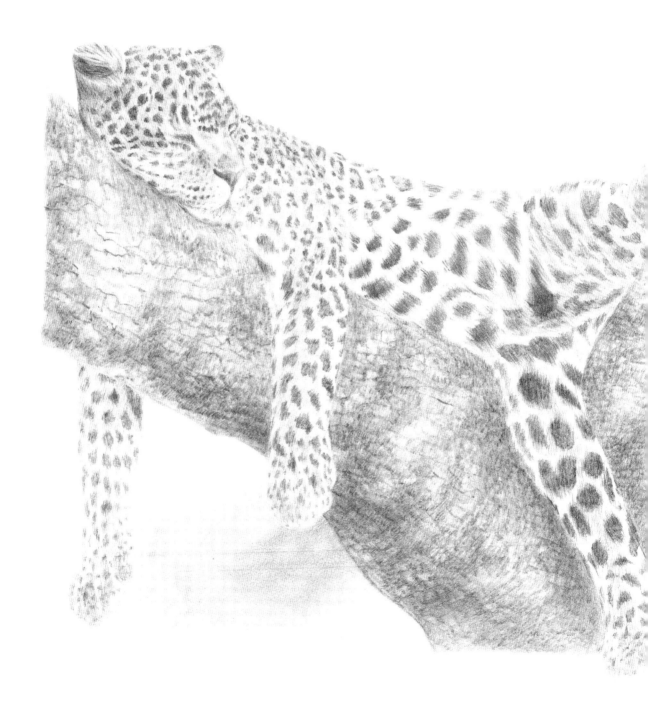

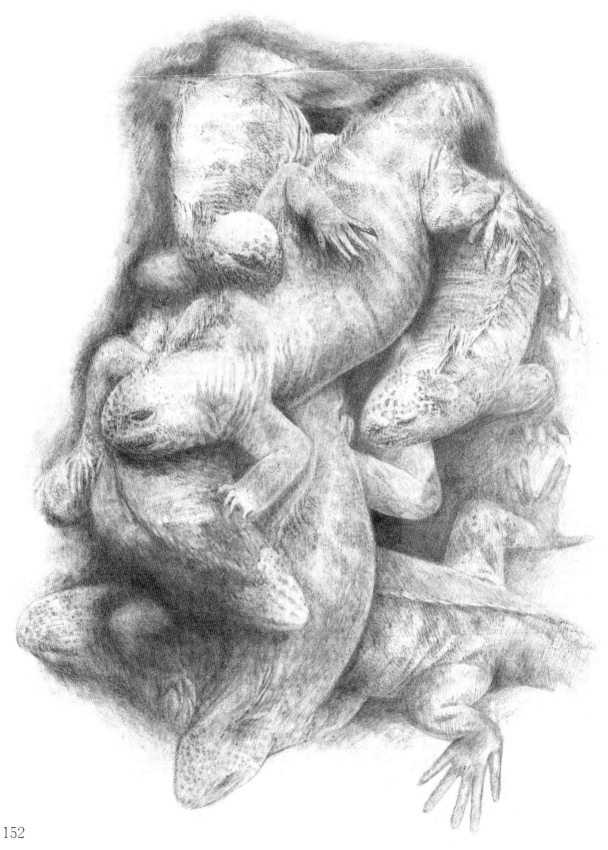

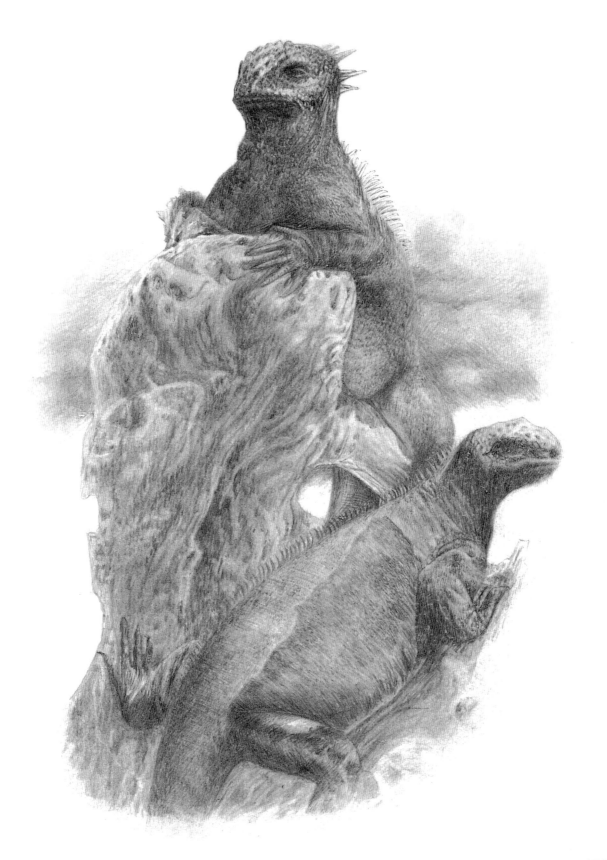

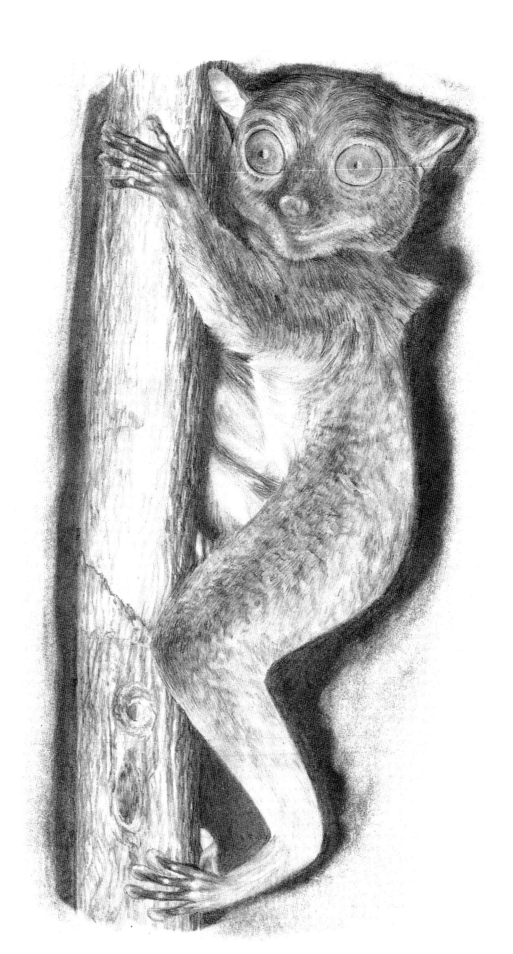

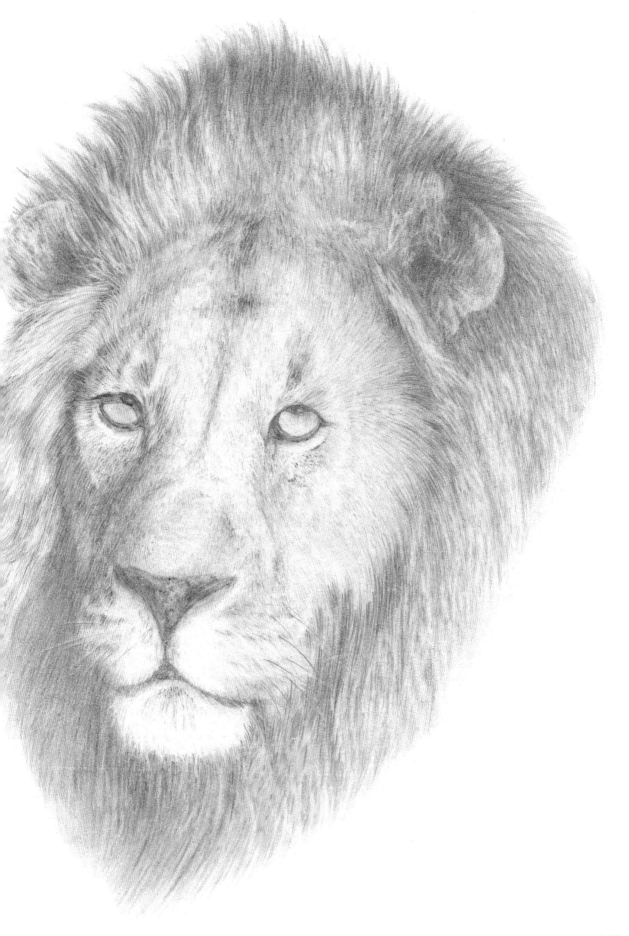

循肌繪法
精細素描

定價：300元

出　版　者：新形象出版事業有限公司
負　責　人：陳偉賢
地　　　址：台北縣中和市中和路322號8F之1
電　　　話：29207133・29278446
F　A　X：29290713

編　著　者：李青陽
發　行　人：顏義勇
總　策　劃：陳偉昭
電腦美編：洪麒偉

總　代　理：北星圖書事業股份有限公司
地　　　址：台北縣永和市中正路462號5F
門　　　市：北星圖書事業股份有限公司
地　　　址：永和市中正路498號
電　　　話：29229000
F　A　X：29229041
網　　　址：www.nsbooks.com.tw
郵　　　撥：0544500-7北星圖書帳戶
印　刷　所：利林印刷股份有限公司
製　版　所：興旺彩色印刷製版有限公司

行政院新聞局出版事業登記證／局版台業字第3928號
經濟部公司執照／76建三辛字第214743號

西元2001年8月　第一版第一刷

國家圖書館出版品預行編目資料

精細素描:循肌繪法／李青陽著。--第一版。
--臺北縣中和市：新形象，2001〔民90〕
　　面；　　公分

ISBN 957-2035-10-X（平裝）

　1.素描

947.16　　　　　　　　　　　　90010995